BRICE

LIVES AND WORKS

THROUGH THE CANVAS'S EYE

CHIARA PARISI

To L. Brice from all of us

In the weaving of these lines, the minds, voices and images of Lisa Brice, Zoe Stillpass and Sophie Bernal have entwined, each thread contributing to the fabric of this text.

Chiara Parisi

6

In a satirical lithograph published in 1865 [fig. 1], Honoré Daumier depicted disgruntled spectators at the Paris Salon with the caption, 'Still more Venuses this year... always Venuses!... as if there were any women built like that!' Indeed, around this time in the late nineteenth century, many artists began to challenge the classical portrayal of the female nude as a romanticised goddess. Perhaps the most well-known example is Édouard Manet's *Olympia* (1863) [fig. 2], which caused a scandal by presenting a reclining nude prostitute with a defiant stare and an unidealised body in a pose referencing that of Titian's *Venus of Urbino* (1534). While for this painting Manet's friend Victorine Meurent (an artist herself) posed as the courtesan, many nineteenth-century painters such as Degas used actual *filles de joie* as their models. Starting in the 1840s, certain painters drew postures and poses from pornographic photographs of sex workers. Moreover, painters of this period often depicted the women of brothels, cabarets and dance halls, while domestic settings of 'toilette' scenes showed women bathing. These themes expressed the theatricality of the female body and its pre-supposed role as both entertainment and object of consumption. These new images of women were less idealised and represented them in contemporary surroundings. They were sexually charged images most often painted by male artists to satisfy a male audience. Taking up this iconography of late nineteenth- and early twentieth-century painting, Lisa Brice references works by painters such as Édouard Manet, Edgar Degas, Félix Vallotton, Balthus, Gustave Courbet, Pablo Picasso, and Henri Matisse. She also makes works in homage to pioneering female painters such as Suzanne Valadon, Charley Toorop, and Laura Knight. In this way, Brice inscribes herself in the art-historical tradition of nude painting and renews it by reconfiguring the power dynamic between artist and model, performer and audience. By mixing imagery from the past and present, she recontextualises history to present alternative scenarios in which the female body is a site of expression and pleasure not for the male viewer, but for the women themselves.

Brice's paintings undermine the hierarchy between the painter and the painted by eliminating all male presence and arming her protagonists with paintbrushes. She conceives her scenes by sourcing imagery from the internet, magazines, personal photographs and, of course, art history. Many works feature female artists with cigarettes hanging from their mouths as they confidently paint nude female models. The figures' rosy hands, knees and posteriors—perhaps a nod to *Laura Knight with model, Ella Louise Naper ('Self Portrait')* (1913)—hint at the intense physical labour required in modelling, but the women certainly do not come off as subservient. They all pose with an air of confidence and enjoyment equal to that of the artists painting them, as seen in Lotte Laserstein's *Vor dem Spiegel* [At the mirror] (1930/31), where the model holds the frame that captures her own image [fig. 3]. Similar to Manet's *Olympia*, Brice's women stare back at the artist and audience with a self-assured, impassive gaze. Brice also often presents women as they paint their self-portraits, allowing them to take on the status of both model and artist. Brice alludes to works showing women valiantly brandishing their palettes, recalling Charley Toorop's *Self-Portrait in Front of a Palette* (1934) [fig. 4] and *Nude with a palette* (1927) by Suzanne Valadon [fig. 5], a model for artists such as Pierre-Auguste Renoir and Henri de Toulouse-Lautrec, who became a well-respected painter in her own right. A key reference in Brice's work, Valadon was one of the earliest painters to depict the male and female body with incredible frankness, perhaps in part because she was so accustomed to being on the other side of the easel. The title of Brice's exhibition at Thaddaeus Ropac, Paris, *LIVES AND WORKS*, evokes the first or last line of an artist's biography and reflects the dual role played by female artists/models. This doubling appears in many of Brice's works in which women paint erotic scenes of themselves as they pose in front of mirrors. Brice has noted that up until fairly recently, women were not allowed to take life drawing classes, so they had to use mirrors to paint themselves in the nude. In certain works, the women admire themselves adoringly in canvases that reflect their image like mirrors. Such scenes resonate with Judith Butler's theory of agency which 'depends upon my being able to do something with what is done with me'[1]. Brice's women reclaim ownership over their bodies by becoming their own muses.

In *LIVES AND WORKS*, Brice emphasises the blurry boundaries between the personal and professional worlds of artists/models. Playing on this liminality, she teases the viewer by providing glimpses of intimate settings but never fully reveals the entire scene. For example, *Untitled (After Vallotton)* (2023) [p. 43], a life-size painting of a door slightly ajar, seemingly invites the spectator to cross the threshold between the interior and exterior. On the door, a full-length mirror reflects a female painter at work. We can also see the reflection of the artist's nude model, but only her lower half is just barely visible within the frame. Since the spectator cannot see their own reflection in the trompe-l'oeil mirror, they are excluded from the picture, and thus, according to Brice, their gaze becomes irrelevant. It is worth noting that the slightly ajar door is a formal device, which has been used for quite a long time in painting, especially by the Nabis. The Nabis's mastery of suggestion has had a great influence on Brice. In *Untitled (After Vallotton)* (2021) [p. 17], a woman peeks out from behind another slightly open door, red smoke billowing from her mouth. Through a window in the door, we can just make out the profile of a woman (perhaps a sex worker?) as someone lights her cigarette. It is unclear whether the character is opening the door for the spectator or preventing them from entering this secret world. Brice considers such cinematic scenes as outtakes, which capture moments in between, as if they were happening just off screen.

Both door paintings in the exhibition were inspired by Félix Vallotton's *The White Woman and the Black Woman (La Blanche et la Noire)* (1913) [fig. 6], which was itself a reference to Manet's *Olympia*. Vallotton's painting reimagined Olympia's Black maid by recasting her in a masculine stance as she sits smoking on the edge of a posing nude model's bed. This figure appears often in Brice's work, in which racial politics play a role as important as that of gender. In *Untitled (After Vallotton)* (2023) [p. 43], reflections of a black and a white cat mirror the painter who is Black and her model who is white. These cats are inspired by Manet's *The Cats' Rendezvous* (1868) [fig. 7] and, of course, also allude to the black cat in *Olympia*. In the latter painting, the black cat on the bed arches its back and stares at the viewer with a gaze as confrontational as that of Olympia. In the history of painting, cats have been associated with independence, femininity and sexuality, among many other things. Moreover, painters have used black cats as a formal device to punctuate their compositions with flat patches of colour. This technique is in part why Manet is considered the first Modernist painter. As Émile Zola wrote about *Olympia* in 1867, 'For you, a picture is but an opportunity for analysis. You wanted a nude, and you took Olympia, the first to come along; you wanted bright luminous patches, and the bouquet served; you wanted black patches, and you added a Black woman and a black cat.'[2] Responding to formal as well as iconographic readings of the cat, Brice has featured Manet's black cat as one of her recurring characters since 2016. The cat is frequently hissing at the spectator and on the point of attack, as if to make it clear that the viewer is not welcome to cross through to the fictive space of the image. These felines evoke an outside presence, an inaccessible non-human perspective.

In addition to painting her subjects in studios and domestic settings, Brice often places her nudes in public places commonly visited by male clientele at the turn of the nineteenth century, such as cabarets, music halls and bars. Yet, Brice has eliminated all traces of men except for occasional items of clothing, now worn by women. Her uninhibited protagonists appear in provocative outfits and in various stages of undress as they drink, smoke and sometimes paint. Embodying both masculine and feminine stereotypes, her characters eschew categorisation. In *Untitled (after Manet & Degas)* (2023) [pp. 46–47], which revisits Manet's *A Bar at the Folies-Bergère* (1882) [fig. 8], Brice replaced the champagne in the original painting with rum and Stag Beer, known as the 'man's beer', both allusions to Trinidad where the artist has spent much time and considers her second home. In Brice's iteration of the painting, the bartender shows off her backside in reference to a provocative signature pose by Trinidadian rapper, Nicki Minaj. By frequently including aspects of

Trinidadian culture in her work, Brice highlights the troubled intersection of the Caribbean and Europe, while exploring liminal zones of archipelagic mixings. In so doing, she disrupts the spatiotemporal coordinates of western art history and opens up a free space of play. In these scenes, the stripped-down women cavort in sorority, performing only for their own entertainment.

Perhaps, LIVES AND WORKS could also refer to Brice's devotion to the medium of painting. She seems to have dedicated her life to her work, and she has stated that she continues to touch up her paintings even when they are already installed in an exhibition space. Certainly, her paintings have great socio-political importance, but they also demonstrate such technical skill that it seems imperative to consider them from a formalist standpoint. As Nabi painter and teacher Maurice Denis famously wrote, 'A painting—before being a battle horse, a nude woman, or some anecdote—is essentially a flat surface covered with colours arranged in a certain order.'[3] Taking this statement to heart, Brice has developed an ongoing conversation with Degas's lines, Manet's flat surfaces, Valadon's formal devices, Vallotton's colour palette, and the list goes on. To construct her compositions, she first makes drawings on different small sheets of tracing paper, which she shifts around until she is satisfied with the overall scene. She then makes a final enlarged tracing of the whole composition on one big sheet which acts as a 'cartoon' similar to those used in fresco painting. However, instead of puncturing the tracing paper to transfer the drawing onto the wall as it is done in fresco painting, she uses a powder paper underneath. This technique allows her to reuse the same figures, compositions and motifs. Indeed, Brice's characters and forms reappear constantly in different iterations throughout her work and exhibitions. As she states, 'I create echoes throughout the installation of a show by taking into consideration the sight-lines within the space, from one work to another. This is something I give careful consideration to when conceiving an exhibition within a specific space.'[4] Within her exhibitions, she also pays particular attention to the tempo, which she composes by combining and contrasting graphic elements inspired by the pared-down lines of advertising and printmaking, alongside densely layered painterly motifs.

In addition to her large-scale colourful canvases, Brice has made many monochrome paintings and drawings. More precisely, she has used a rich pinkish red which she took from a common variety of red 'boundary plants' used in Trinidad to demarcate land borders. She used this palette in her series, 'Boundary Girl' (2009–2017) [fig. 9], suggestive paintings of women evoking and displacing the boundaries of social norms while quite literally exploring the contours of the female body. Brice has also become known for her gouaches in cobalt, a colour she appreciates particularly for its resemblance to twilight and its transient state somewhere between blue and pink. Cobalt is a chemical element supposedly leftover from the Big Bang, which means it goes all the way back to the origin of the world. The pigment was first manufactured in the early nineteenth century and made from Reckitt powder, which was used in the former British colonies for bluing white clothes and later for bleaching skin. During Carnival in Brice's beloved Trinidad, masqueraders cover themselves in this colour of paint to become fire-eating 'blue devils'. They therefore paint themselves to play a role outside the limits of their bodies and rules of everyday society. Similarly, Brice employs cobalt to mask skin colour, thereby obliging the viewer to look at her subjects without any social or racial preconceptions. She also uses this colour to make preparatory drawings and experiment with ways of reproducing her source imagery in her own visual language, though these drawings often become works in themselves. For example, one life-size cobalt drawing depicts a nude woman standing over a mirror and in front of an easel as she paints her own vulva [p. 65] in a rendition of Courbet's Origin of the World (1866) [fig. 10]. Here, as in many of the artist's works, the painter becomes the model, the model becomes a copy, and the copy becomes the original. In the twilight of this pictorial space, Brice shows the potential of painting to originate new forms and perhaps even worlds.

8

1 Judith Butler, *Undoing Gender* (Minneapolis: University of Minnesota Press, 2004), 3.

2 Émile Zola quoted in English in Françoise Cachin, *Manet 1832–1883*, exh. cat., trans. Ernst Ian Haagen and Juliet Wilson Bareau (New York: Metropolitan Museum of Art, 1983), 176.

3 Maurice Denis quoted in English in Herschel B. Chipp, *Theories of Modern Art: A Source Book by Artists and Critics* (Berkeley, CA: University of California Press, 1968), 94.

4 Lisa Brice in an unpublished conversation with Chiara Parisi, 2023.

À L. Brice, de notre part à toutes

On retrouve tissés, entrelacés
dans ces lignes les esprits,
les voix et les images de Lisa Brice,
Zoe Stillpass et Sophie Bernal.
Chaque fil apporte sa contribution
au tissu de pensée et d'expression
que constitue ce texte.

Chiara Parisi

Dans une lithographie satirique publiée en 1865 [fig. 1], Honoré Daumier représentait des visiteuses mécontentes du Salon de Paris, avec en légende leurs propos : « Cette année encore des Vénus... toujours des Vénus !... comme s'il y avait des femmes faites comme ça !... » En effet, en cette deuxième moitié du XIXᵉ siècle, plusieurs artistes ont commencé à remettre en question la représentation classique du nu féminin sous forme de déesse idéalisée. Édouard Manet en a sans doute fourni l'exemple le plus connu avec *Olympia* (1863) [fig. 2], nu allongé d'une prostituée au regard provocateur et au corps non idéalisé posant à la manière de la *Vénus d'Urbin*, de Titien (1534). La toile avait fait scandale. Au contraire de nombre de ses contemporains — au rang desquels Degas —, Manet n'était pas allé chercher son modèle chez les filles de joie : c'est une de ses amies, Victorine Meurent, elle-même artiste, qui avait prêté ses traits à la courtisane. Les années 1840 avaient vu certains peintres élaborer leurs croquis à partir de clichés pornographiques de travailleuses du sexe immortalisées dans des poses diverses et variées. Il n'est pas rare, par ailleurs, de retrouver les mêmes représentations de femmes d'un artiste à l'autre, à cette époque, qu'elles aient été peintes au bordel, au cabaret, au dancing ou encore au bain, en train de faire leur toilette. Autant de thèmes qui expriment aussi bien la théâtralité du corps féminin que son rôle présupposé de divertissement et d'objet de consommation. Certes les peintres ont donné à voir leurs modèles sous un jour plus réaliste et plus contemporain, mais ils ne les ont pas moins chargés, bien trop souvent, d'une lourde connotation sexuelle, les réduisant à n'être que l'expression d'autant de regards d'hommes soucieux de plaire à un public d'hommes. C'est dans cette iconographie de la fin du XIXᵉ et du début du XXᵉ siècle que Lisa Brice puise ses références, à travers les œuvres de peintres tels qu'Édouard Manet, Edgar Degas, Félix Vallotton, Balthus, Gustave Courbet, Pablo Picasso et Henri Matisse. Plusieurs de ses œuvres ont été créées en hommage aux pionnières de la peinture que sont Suzanne Valadon, Charley Toorop ou Laura Knight. Elle s'inscrit ainsi, au regard de l'histoire de l'art, dans la tradition picturale du nu, qu'elle renouvelle en reconfigurant la dynamique de pouvoir qui sous-tend les rapports entre peintre et modèle, entre artiste et public. En faisant coïncider imagerie du passé et figuration du présent au sein d'un même cadre, Lisa Brice remet l'histoire en contexte, et la remplace par autant de relectures où le corps féminin se fait lieu d'expression et de plaisir, non pas pour le regard masculin, mais pour les femmes elles-mêmes.

Ayant pris soin d'éliminer toute présence masculine de ses tableaux et d'armer ses protagonistes de pinceaux, Lisa Brice met à mal le rapport hiérarchique entre peintre et modèle. Elle conçoit ses scènes à partir d'images glanées sur Internet et dans des magazines, de photographies prises par elle et, bien évidemment, d'emprunts à l'histoire de l'art. La figure de la femme artiste est récurrente chez elle. Elle se décline sous de multiples formes dans un grand nombre de ses travaux, formant toute une galerie de peintres lancées, cigarette aux lèvres et avec aplomb, dans la réalisation d'un nu féminin, et autant de modèles posant face à elles, avec leurs mains toutes roses, aussi roses que leurs genoux et que leurs fesses (faut-il y voir une allusion à la toile *Laura Knight With Model, Ella Louise Naper ("Self Portrait")*, peinte en 1913 ?), signe de l'intensité physique propre à leur travail. Aucune de ces femmes ne donne l'impression d'être une subalterne : toutes posent avec une assurance et un plaisir équivalents à ceux des femmes qui les peignent, à l'image de *Vor dem Spiegel* (« Devant le miroir »; 1930/31), de Lotte Laserstein [fig. 3], dans lequel le modèle a en main le cadre de sa propre image. Comme dans *Olympia*, de Manet, elles fixent l'artiste et le public d'un œil impassible et sûr. Lisa Brice met également en scène des femmes en train de peindre leur autoportrait, de sorte qu'elles accèdent à la fois au statut de modèle et à celui d'artiste. Elle fait ainsi référence à des portraits de femmes brandissant hardiment leur palette,

tels l'*Autoportrait à la palette* (1934) de Charley Toorop [fig. 4] ou le *Nu à la palette* (1927) de Suzanne Valadon [fig. 5]. Cette dernière fut un modèle pour des artistes tels que Pierre-Auguste Renoir et Henri de Toulouse-Lautrec, avant d'accéder à la reconnaissance qui lui était due. Référence essentielle dans l'œuvre de Lisa Brice, Valadon fut parmi les premiers artistes à représenter le corps, masculin comme féminin, avec pareille franchise, ce qui s'explique en partie par l'habitude qu'elle avait de se trouver de l'autre côté du chevalet. L'intitulé de l'exposition de Lisa Brice présentée à la galerie Thaddaeus Ropac, « LIVES AND WORKS » (qui se réfère à la fois aux verbes conjugués « vit et travaille » et aux noms communs « vies et travaux/ œuvres »), évoque la première et la dernière ligne d'une biographie d'artiste et reflète le double rôle que joue la femme à la fois artiste et modèle. Cette dualité se retrouve dans de nombreux travaux de Lisa Brice figurant des femmes en train de se peindre dans des scènes érotiques tout en posant devant un miroir. Lisa Brice rappelle qu'il n'y a pas si longtemps encore les cours de modèle vivant étaient interdits aux femmes, qui étaient contraintes d'utiliser des miroirs pour pouvoir travailler le nu. Dans plusieurs de ses œuvres, les femmes s'admirent avec amour dans des toiles, lesquelles reflètent leur image tel un miroir. Autant de scènes qui résonnent avec la théorie de l'agentivité de Judith Butler, selon qui « ma » capacité d'action « dépend de ma capacité à faire quelque chose avec ce que l'on fait de moi[1] ». Chez Lisa Brice, les femmes paraissent revendiquer la propriété de leur corps en devenant leurs propres muses.

Dans « LIVES AND WORKS », Lisa Brice met en relief le caractère flou de la frontière qui sépare le professionnel du privé chez les femmes à la fois artistes et modèles. Jouant sur cet entre-deux, elle attise la curiosité du spectateur en donnant à voir des bribes d'intimité sans jamais révéler de scène dans son ensemble. Ainsi, *Sans titre (d'après Vallotton)* (2023) [p. 43], tableau grandeur nature d'une porte à peine entrouverte, invite manifestement le spectateur à franchir le seuil qui sépare l'intérieur de l'extérieur. Sur la porte, un miroir en pied montre une peintre en plein travail, ainsi que, dans une moindre mesure, son modèle, nu — la moitié inférieure de son corps, plus exactement, tout juste visible dans le cadre. Le spectateur, qui ne peut voir son reflet dans le miroir peint, se trouve exclu de l'image, ce qui pour Lisa Brice signifie que son regard n'a dès lors plus la moindre importance. Il est à noter que le dispositif formel de la porte ouverte est employé depuis longtemps, en peinture, notamment par les nabis, maîtres dans l'art de la suggestion et sources d'inspiration majeures de Lisa Brice. Dans *Sans titre (d'après Vallotton)* (2021) [p. 17], une femme dont la bouche laisse s'échapper une fumée rouge jette un coup d'œil de l'autre côté d'une porte entrouverte — là encore. Une fenêtre découpée dans la porte laisse deviner la silhouette d'une femme de profil (une travailleuse du sexe ?) à qui on allume une cigarette. Difficile de savoir si ce personnage ouvre la porte au spectateur ou s'il l'empêche de pénétrer dans cet univers secret. Les scènes cinéma-tographiques de ce type sont considérées par Lisa Brice comme des à-côtés, des moments capturés entre deux prises, ayant lieu dans l'immédiat hors-champ.

Les deux tableaux de portes figurant dans l'exposition ont été inspirés par *La Blanche et la Noire* (1913) [fig. 6], de Félix Vallotton, une toile elle-même inspirée par *Olympia*, de Manet, et qui en réinventait la servante noire en la représentant dans une posture plus masculine, fumant assise au bord du lit, sur lequel un modèle pose nu. Cette figure, récurrente dans l'œuvre de Lisa Brice, fait la part belle tant aux questions de politique raciale qu'aux questions de genre. Dans *Sans titre (d'après Vallotton)* (2023) [p. 43], ce sont les reflets d'un chat noir et d'un chat blanc qui se font le miroir de l'artiste, noire, et de son modèle, blanc. Des chats qui font écho au *Rendez-vous des chats* (1868) [fig. 7], de Manet, et bien évidemment au chat noir d'*Olympia*, celui-là même qui, sur le lit, l'échine arquée, fixe le spectateur d'un regard aussi provocateur que celui d'Olympia. Dans l'histoire de la peinture, les chats sont associés entre autres à l'indépendance, à la féminité et à la sexualité. Plusieurs peintres utilisaient en outre le motif du chat noir comme dispositif formel,

lequel leur permettait de ponctuer une composition à l'aide d'aplats de couleur — une technique qui, ainsi mise en œuvre par Manet, contribua à faire de lui le premier peintre moderniste. En 1867, c'est en ces termes qu'Émile Zola s'adressait à lui, à propos d'*Olympia* : « Un tableau pour vous est un simple prétexte à analyse. Il vous fallait une femme nue, et vous avez choisi Olympia, la première venue ; il vous fallait des taches claires et lumineuses, et vous avez mis un bouquet ; il vous fallait des taches noires, et vous avez placé dans un coin une négresse [*sic*] et un chat[2]. » C'est sans aucun doute en réponse aux lectures formelles et aux lectures iconographiques que Lisa Brice a, à partir de 2016, fait du chat noir de Manet l'un de ses personnages récurrents, souvent en train de feuler sur le spectateur, sur le point de l'attaquer, comme pour lui signifier qu'il n'est clairement pas le bienvenu dans l'espace pictural. Ces félins peuvent s'apparenter à une présence extérieure, à une inaccessible perspective non humaine.

Non contente de les peindre au sein d'un atelier ou dans un cadre domestique, Lisa Brice met aussi en scène ses nus dans des lieux publics fréquentés par des hommes au tournant du XIXe siècle (cabarets, music-halls, bars), à la différence que toute trace de présence masculine en a été éliminée. Seuls demeurent des éléments vestimentaires d'hommes, à présent portés par des femmes. Les protagonistes de ses tableaux, décomplexées, apparaissent dans des tenues provocantes, à divers stades de dénudation, buvant, fumant, peignant parfois. Incarnant des stéréotypes aussi bien masculins que féminins, elles échappent à toute catégorisation. Dans *Sans titre (d'après Manet & Degas)* (2023) [pp. 46-47], qui revisite *Un bar aux Folies Bergère* (1882) [fig. 8], de Manet, Lisa Brice a remplacé le champagne de l'original par du rhum et de la *Stag Beer* — de la « bière d'homme », comme on l'appelle — deux allusions à Trinidad, où elle a passé beaucoup de temps, et qu'elle considère comme sa deuxième maison. Dans la version qu'elle donne de cette peinture, la barmaid met ses fesses en avant en référence à une pose provocante caractéristique de la rappeuse trinidadienne Nicki Minaj. Par l'inclusion répétée d'aspects de la culture trinidadienne dans son travail, Lisa Brice attire l'attention sur le caractère troublé de la zone d'interpénétration des Caraïbes et de l'Europe tout en explorant les zones d'entre-deux de ces métissages archipélagiques. En opérant de la sorte, elle perturbe les coordonnées spatio-temporelles de l'histoire de l'art occidental et dégage un espace de jeu libre. Les femmes dénudées de ses tableaux forment une sororité qui batifole, et ce pour son propre amusement.

« LIVES AND WORKS » se réfère peut-être aussi à la dévotion que Lisa Brice voue à la peinture en tant que médium. Elle qui semble avoir consacré sa vie à son travail explique qu'elle apporte sans cesse des retouches à ses toiles, y compris après leur accrochage dans l'espace d'exposition. Non contentes de revêtir une grande importance sur le plan socio-politique, les peintures de Lisa Brice font également montre d'un savoir-faire technique tel qu'il apparaît impératif de les envisager sous un angle formaliste. Ainsi que l'écrivait le peintre et maître nabi Maurice Denis dans une formule restée célèbre, « un tableau, avant d'être un cheval de bataille, une femme nue ou une quelconque anecdote, est essentiellement une surface plane recouverte de couleurs en un certain ordre assemblées[3] ». Prenant cette assertion très au sérieux, Lisa Brice a développé un dialogue pérenne avec les lignes de Degas, les surfaces planes de Manet, les dispositifs formels de Valadon, la palette de couleurs de Vallotton — et la liste est encore longue… Pour construire ses compositions, elle commence par dessiner sur plusieurs petites feuilles de papier calque, qu'elle agence de diverses manières jusqu'à s'en satisfaire. Sur une large feuille, elle trace ensuite un agrandissement final de l'ensemble de la composition, lequel fait office de dessin préparatoire similaire à ceux employés dans la peinture à fresque. Mais au lieu de perforer le papier calque pour transférer le dessin sur le mur, comme il est de mise pour les fresques, elle place au-dessous un papier poudré, de manière à pouvoir réutiliser les mêmes figures, compositions et motifs — différentes versions des personnages et des formes qu'elle développe réapparaissant constamment

dans son travail, d'exposition en exposition. Elle-même déclarait ainsi : « Je crée de l'écho partout, lors de la mise en place d'une exposition, en prenant en considération au sein de l'espace les lignes de visibilité qui existent d'une œuvre à l'autre[4]. » Dans ses expositions, Lisa Brice prête également une attention toute particulière au rythme, qu'elle compose en combinant des éléments graphiques contrastés inspirés par les lignes épurées de la publicité, de la gravure, ainsi que par des motifs picturaux densément superposés.

Outre ses grandes toiles colorées, Lisa Brice a réalisé de nombreux monochromes, dessins comme peintures. Elle a plus précisément utilisé un rouge vif tirant sur le rose extrait d'une variété courante de plante de bordure qui, à Trinidad, sert à marquer la séparation entre différents terrains. Cette palette est constitutive de la série *Boundary Girl* (2009-2017) [fig. 9], une galerie de figures féminines pour le moins suggestives, qui cherchent à provoquer et à repousser les limites des normes sociales tout en explorant, littéralement, les contours de leur corps. Lisa Brice est particulièrement connue pour ses gouaches cobalt, une couleur dont elle apprécie la résonance avec le crépuscule autant que l'état passager, quelque part entre le bleu et le rose. Le cobalt est un élément chimique qui serait apparu avec le Big Bang, son origine se confondant avec celles du monde. C'est au XIXe siècle que l'on commença à produire le pigment cobalt à partir de la poudre Reckitt, une poudre bleue employée dans les anciennes colonies britanniques pour teindre les vêtements blancs puis comme agent blanchissant de la peau. Lors du carnaval de Trinidad, cette île chère au cœur de Lisa Brice, les participants s'enduisent de bleu cobalt de la tête aux pieds, se transforment de fait en « diables bleus » cracheurs de feu. Se grimer de la sorte leur permet ainsi de jouer un rôle hors des limites de leur corps et de l'ordinaire des règles de la société. De manière analogue, Lisa Brice masque les couleurs de peau avec du cobalt, obligeant le spectateur à regarder les sujets de ses tableaux sans préjugés sociaux ou raciaux. Elle utilise également cette couleur pour réaliser des dessins préparatoires et expérimenter d'autres façons de reproduire l'imagerie dont elle s'inspire à travers sa propre voix, quoique ces dessins finissent la plupart du temps par devenir des œuvres à part entière. L'un de ces dessins cobalt, par exemple, représente une femme nue grandeur nature, debout face à un chevalet, peignant sa vulve au-dessus d'un miroir [p. 65] dans une réinterprétation de *L'Origine du monde* (1866) [fig. 10], de Courbet. Dans ce cas précis, comme dans de nombreuses œuvres de l'artiste, la peintre devient le modèle, le modèle devient une copie, et la copie devient l'original. Dans la semi-obscurité de cet espace pictural, Lisa Brice montre le potentiel qu'a la peinture d'engendrer de nouvelles formes, voire même de nouveaux mondes.

12

1 Judith Butler, *Défaire le genre*, trad. par Maxime Cervulle, Paris, Éditions Amsterdam, 2016, p. 14.

2 Émile Zola, « Une Nouvelle manière en peinture. Édouard Manet », *La Revue du XIXe siècle*, 1 janvier 1867.

3 Pierre Louis [Maurice Denis], « Notes d'Art. Définition du néo-traditionnisme », *Art et Critique*, 2e année, n° 65, 23 août 1890, p. 540.

4 Extrait d'un entretien inédit entre Lisa Brice et Chiara Parisi, 2023.

PLATES

ŒUVRES

Untitled (After Vallotton) / Sans titre (d'après Vallotton), 2021, 200 × 83 cm

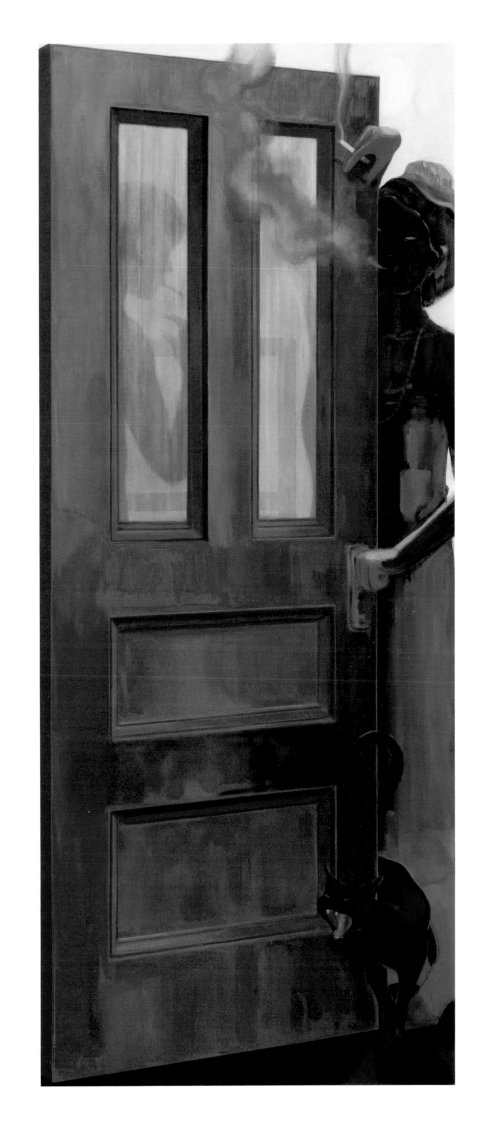

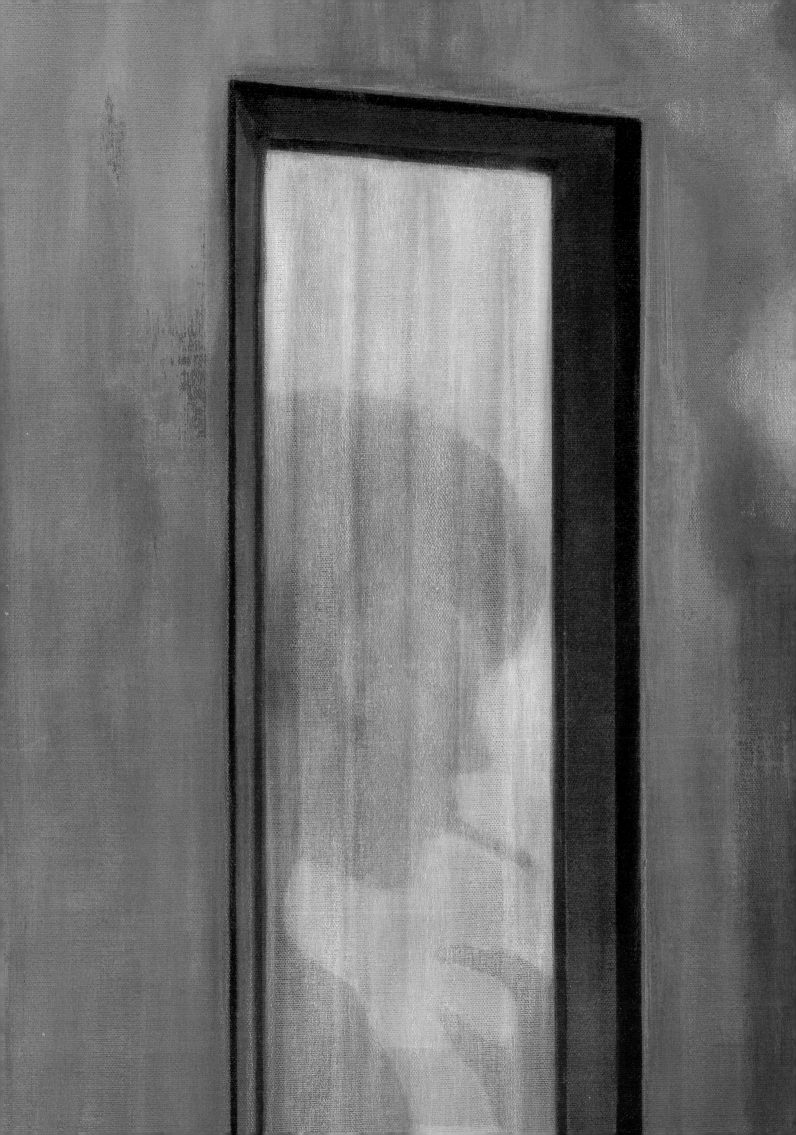

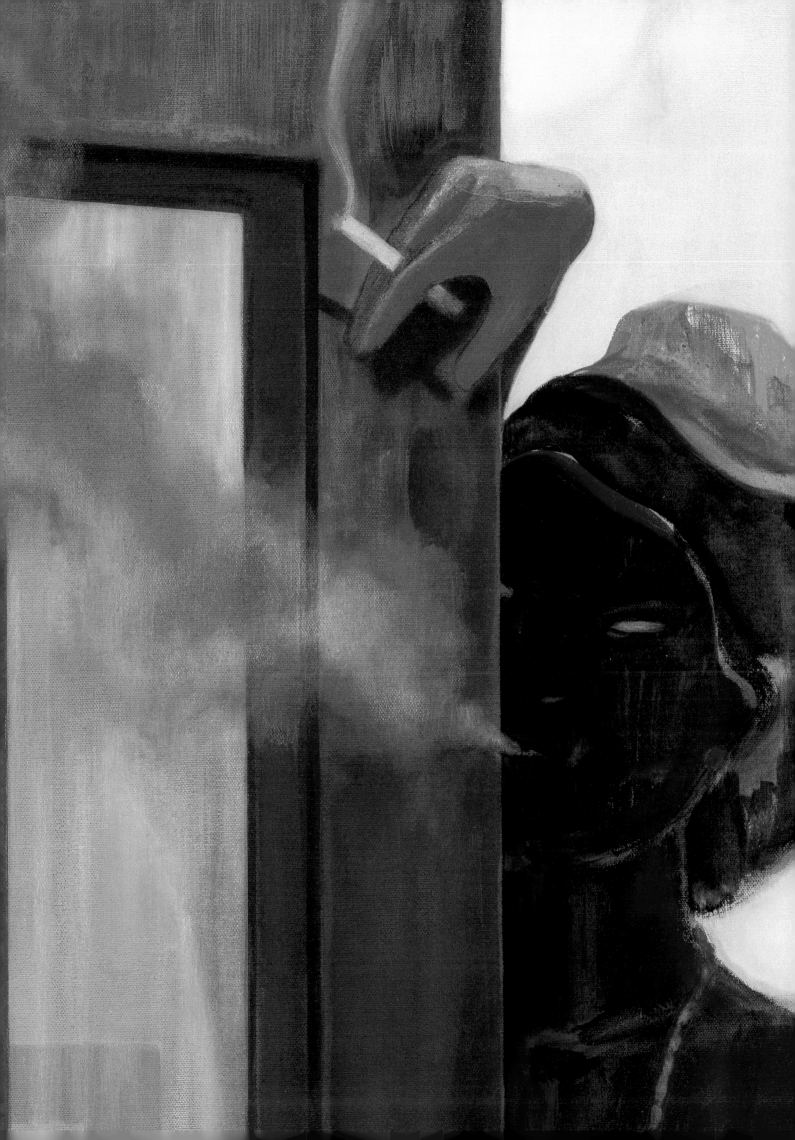

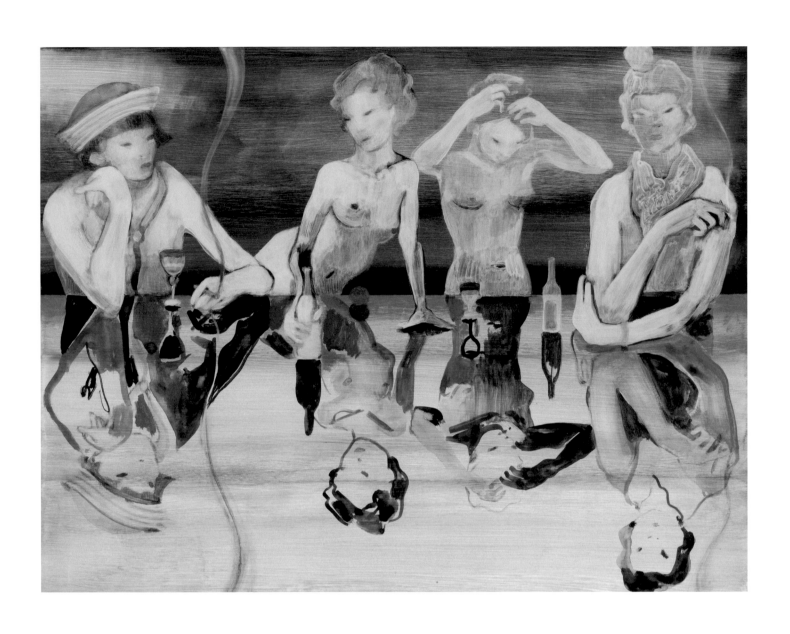

Untitled / Sans titre, 2023, 40,6 × 50,8 cm Right / À droite : *Untitled / Sans titre*, 2023, 40,6 × 50,8 cm

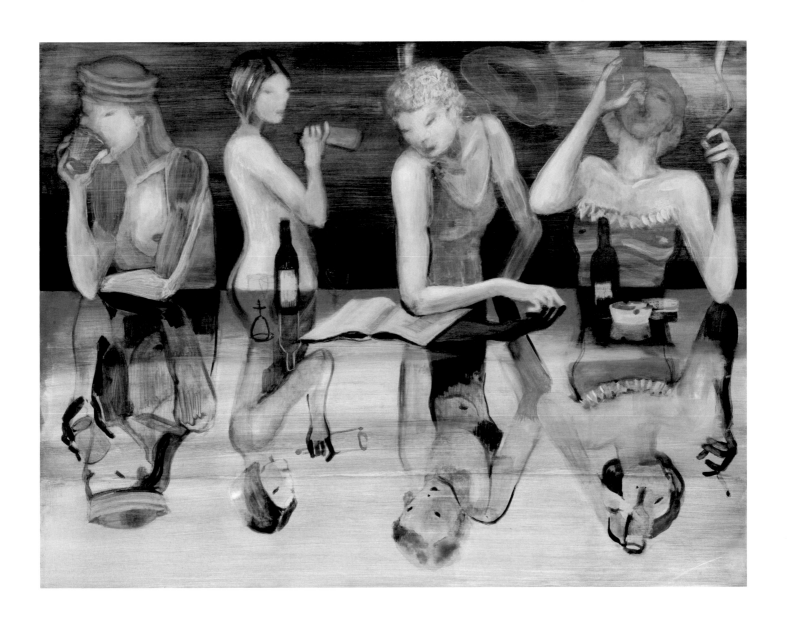

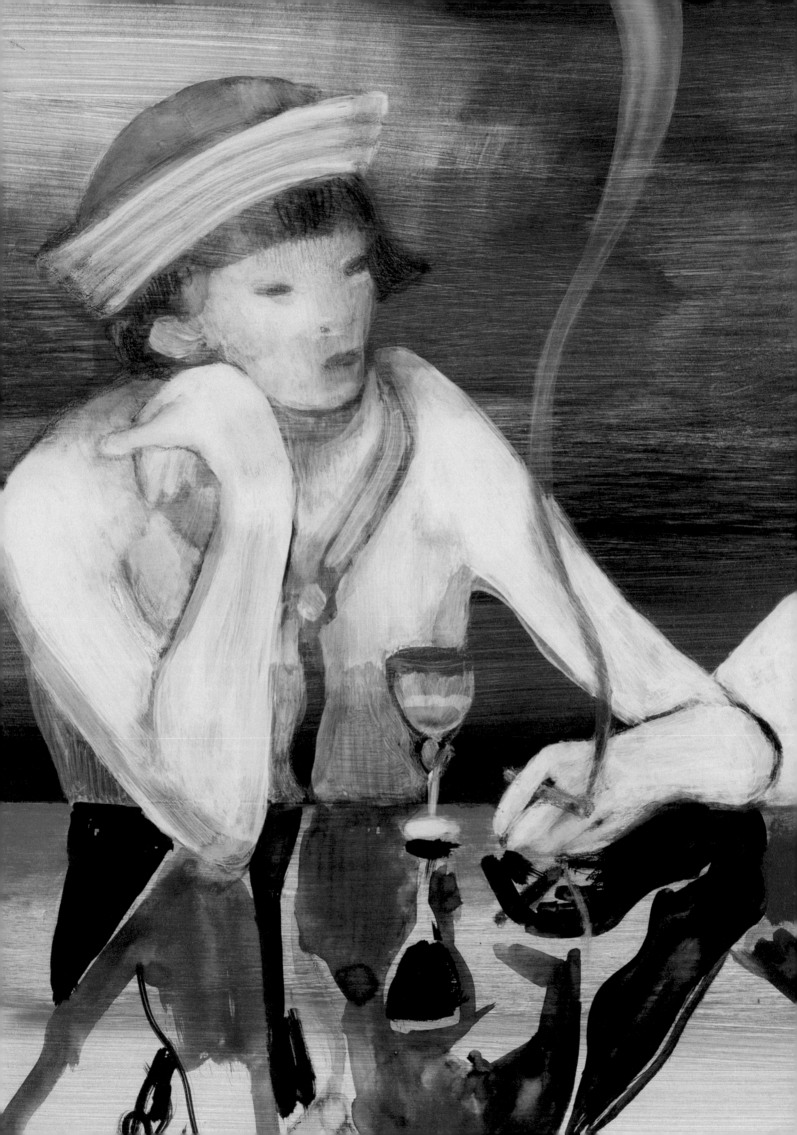

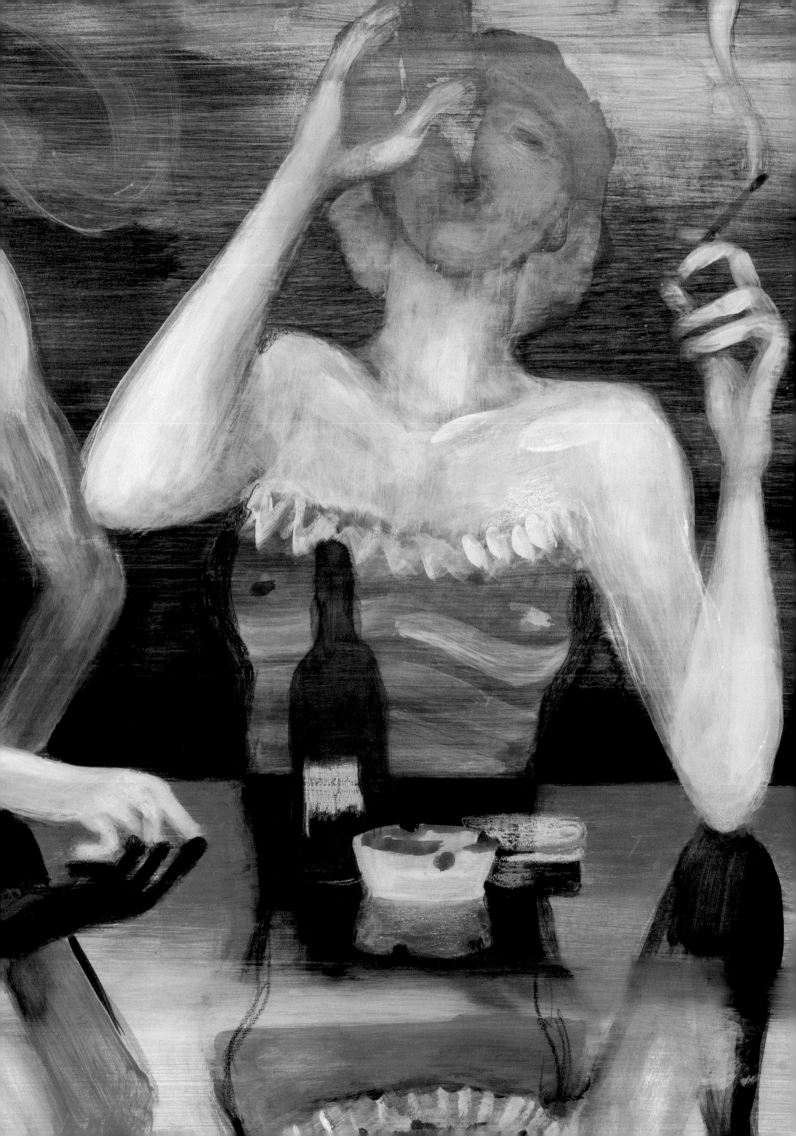

Untitled / Sans titre, 2023, 40,6 × 30,5 cm

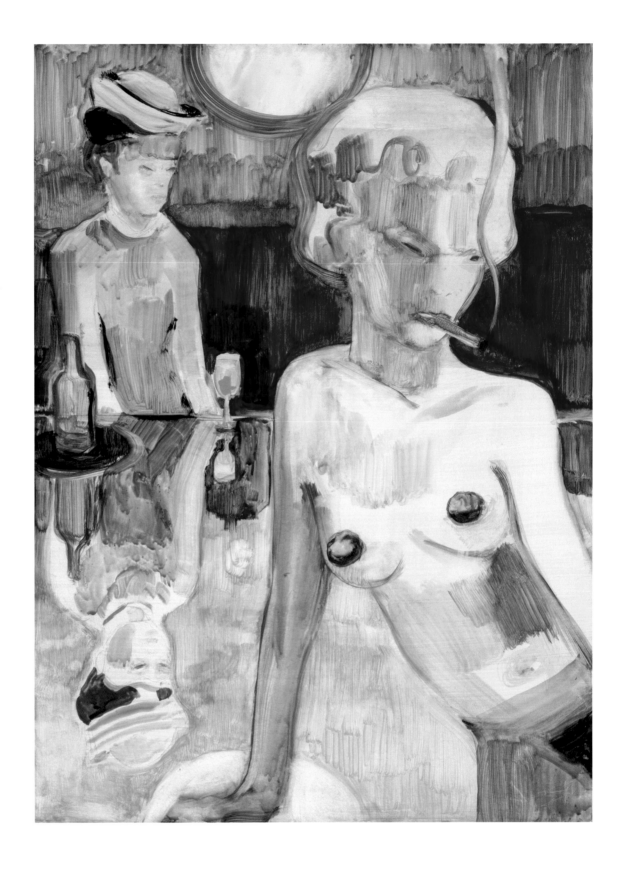

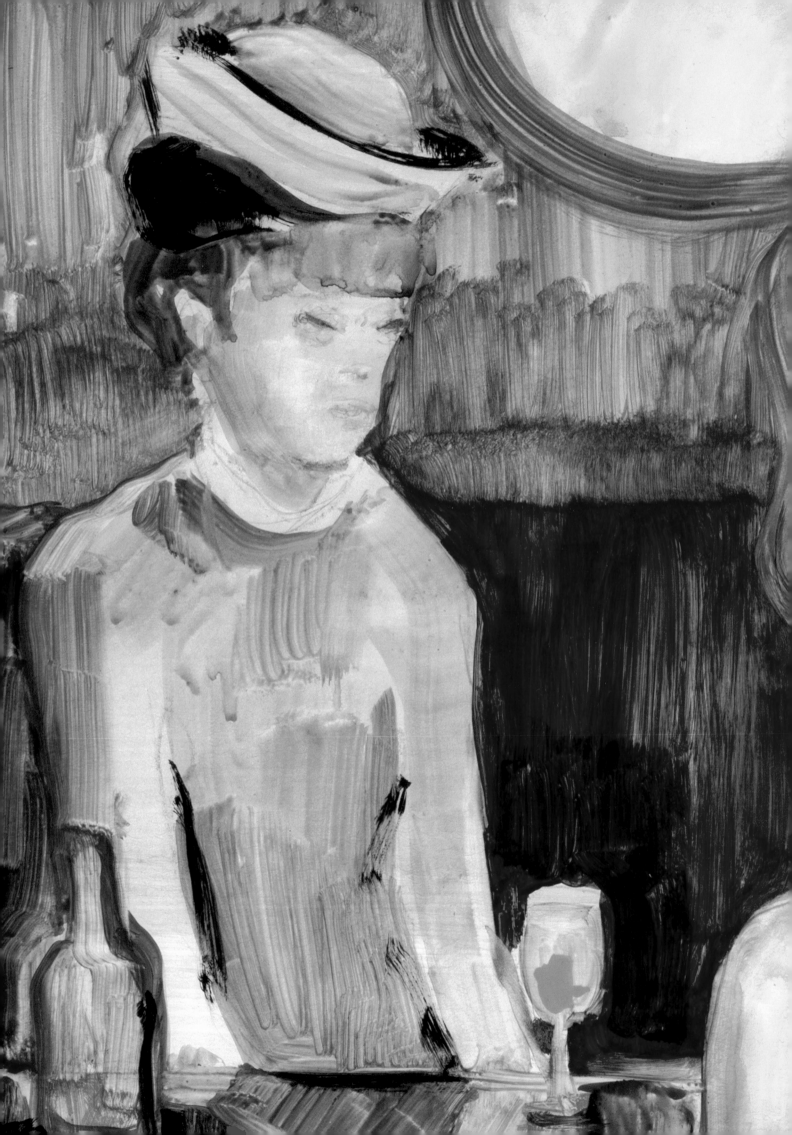

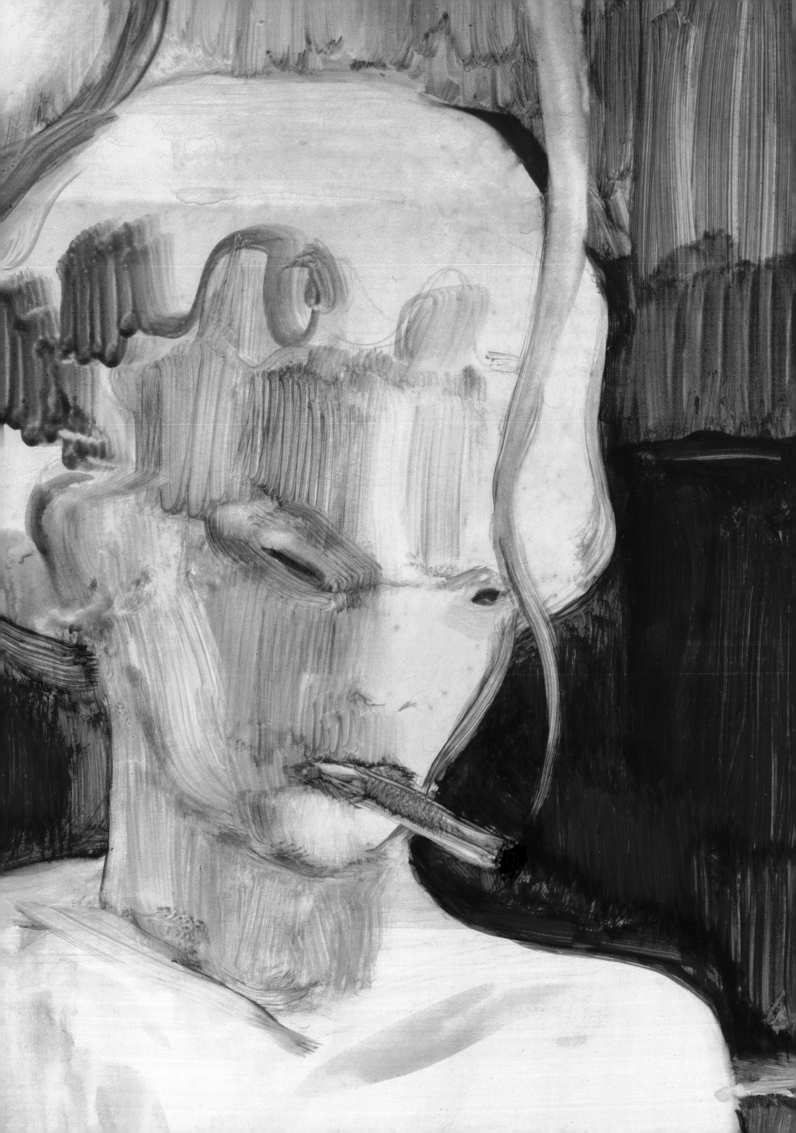

Untitled (After Courbet) / Sans titre (d'après Courbet), 2023, 112 × 75 cm

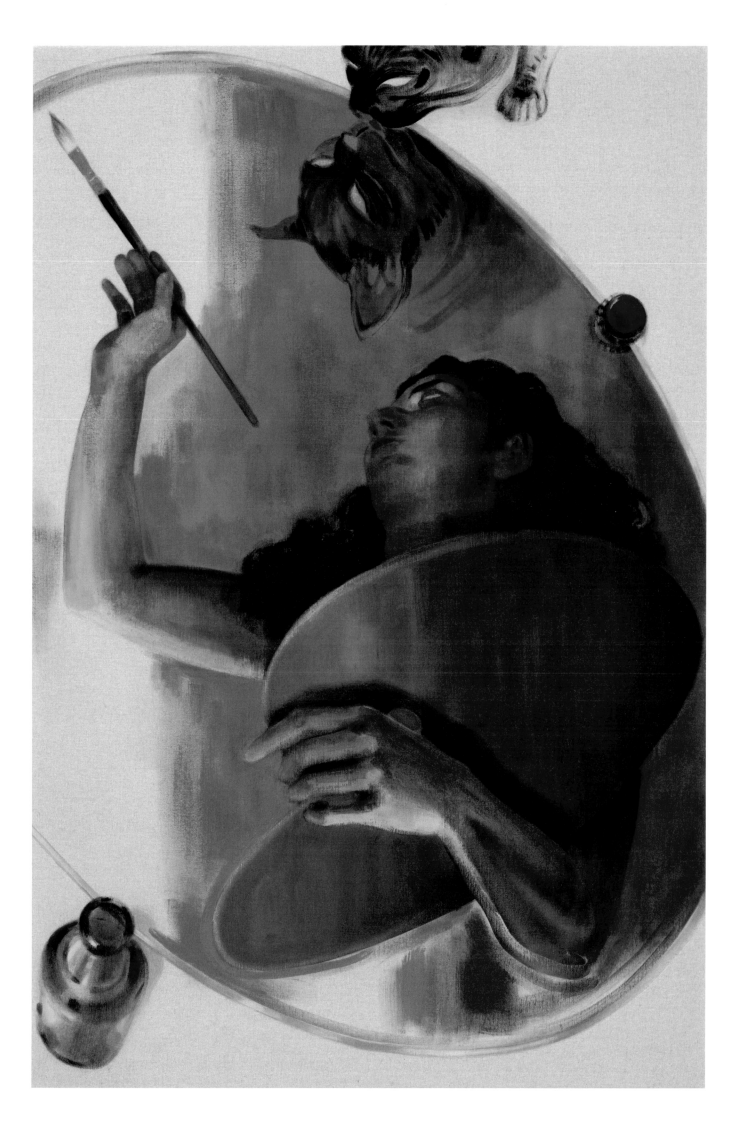

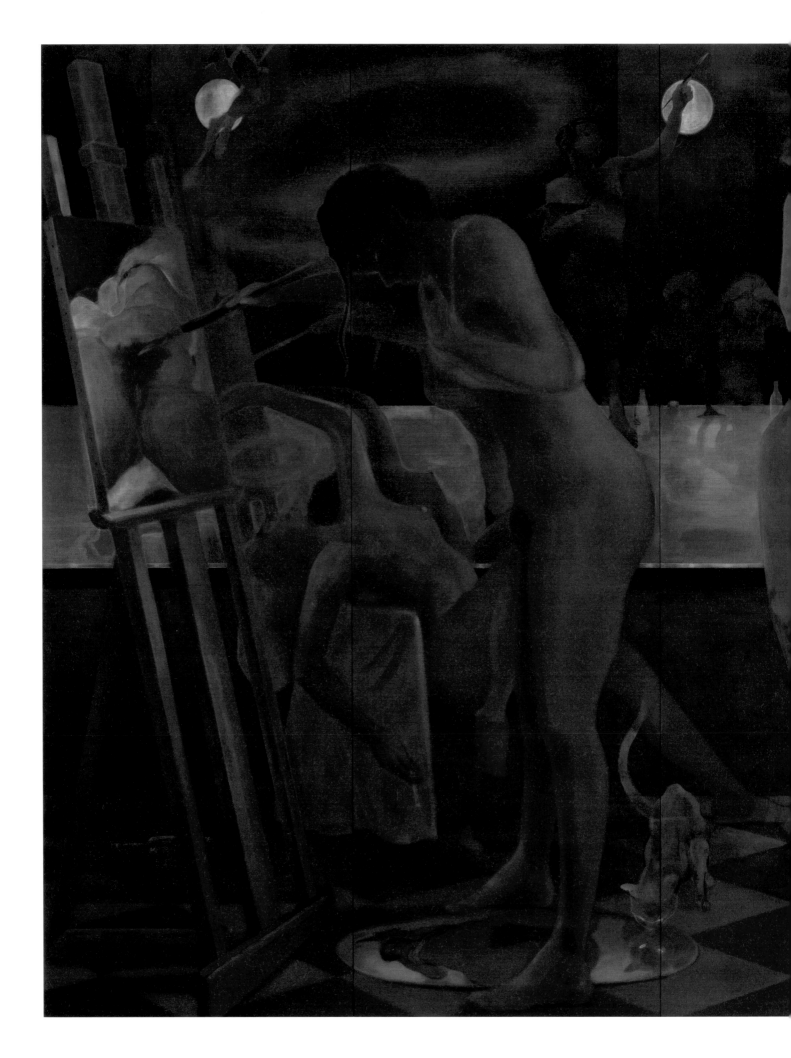

Untitled (After Courbet, Balthus, Degas, Valadon & Matisse) / Sans titre
(d'après Courbet, Balthus, Degas, Valadon & Matisse), 2023, 5 panels, each / 5 panneaux, chacun : 184 × 61 cm

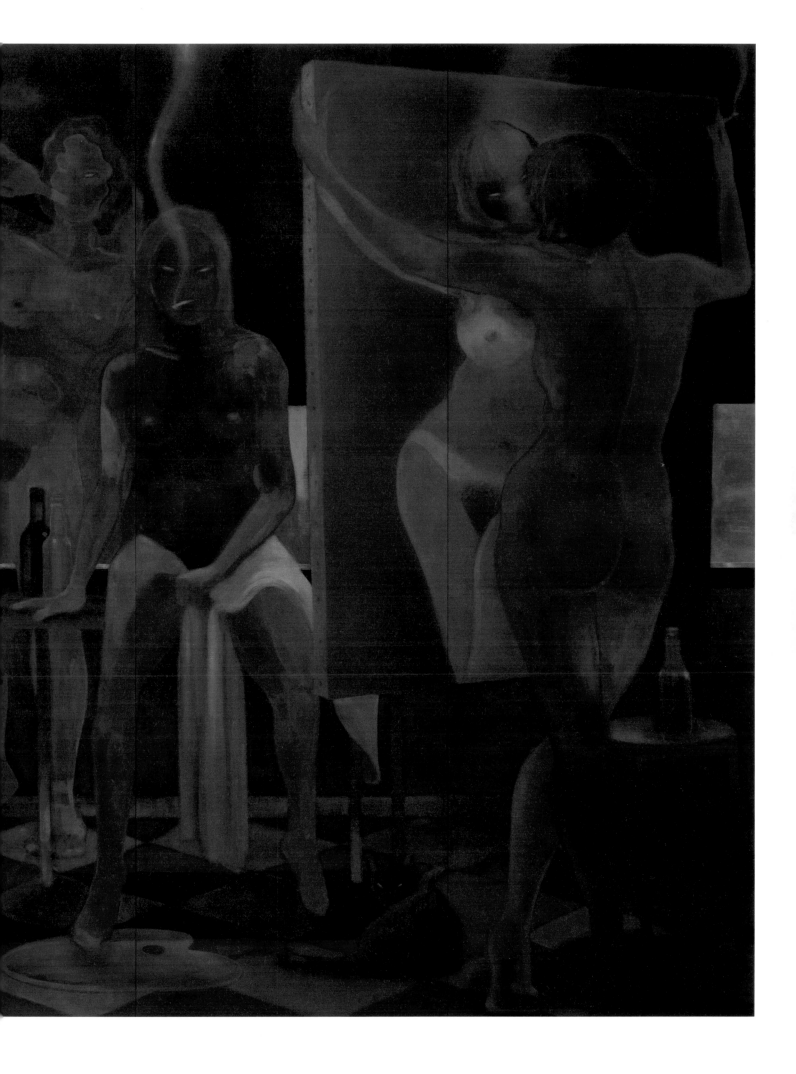

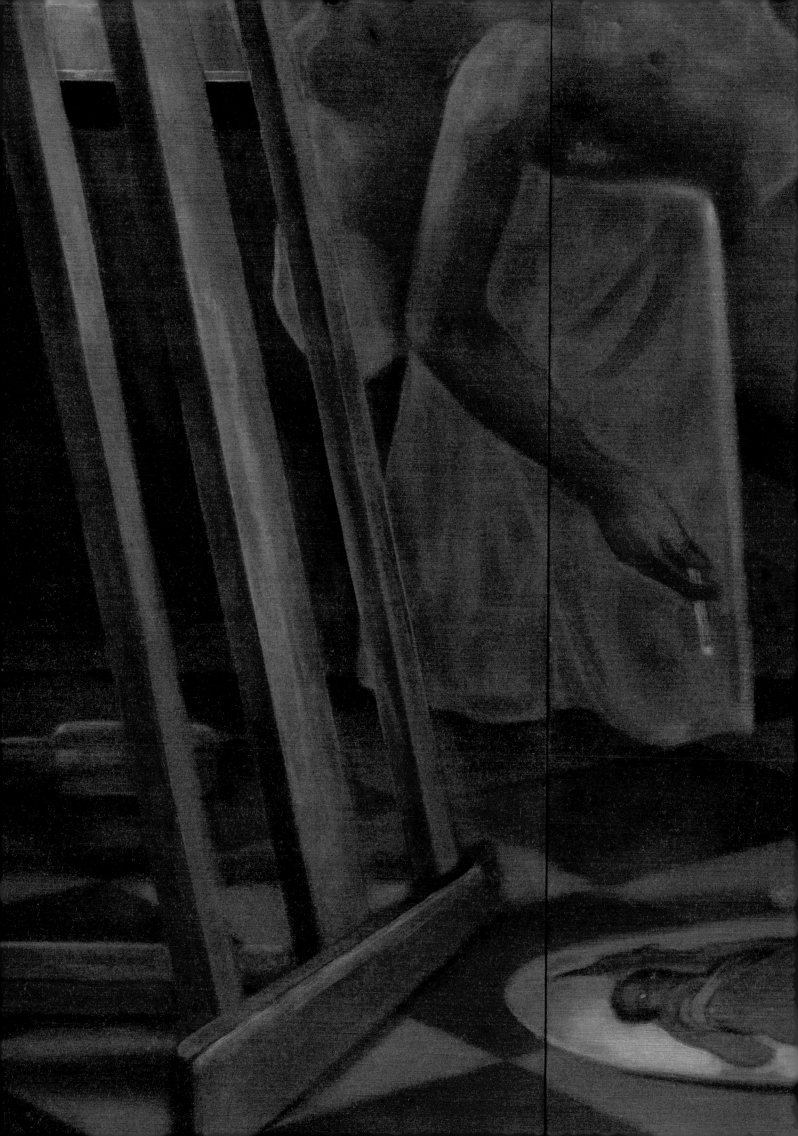

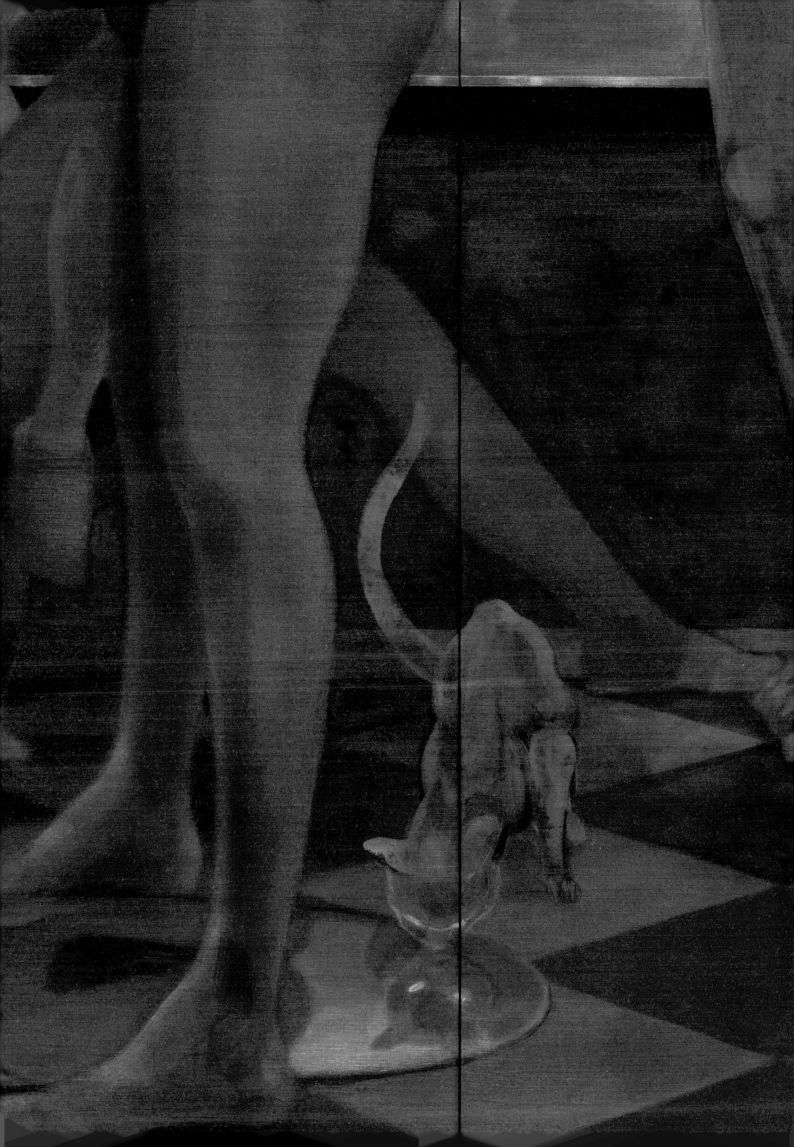

Untitled (After Vallotton) / Sans titre (d'après Vallotton), 2021–2023, 2 panels, each / 2 panneaux, chacun : 200 × 95,2 cm

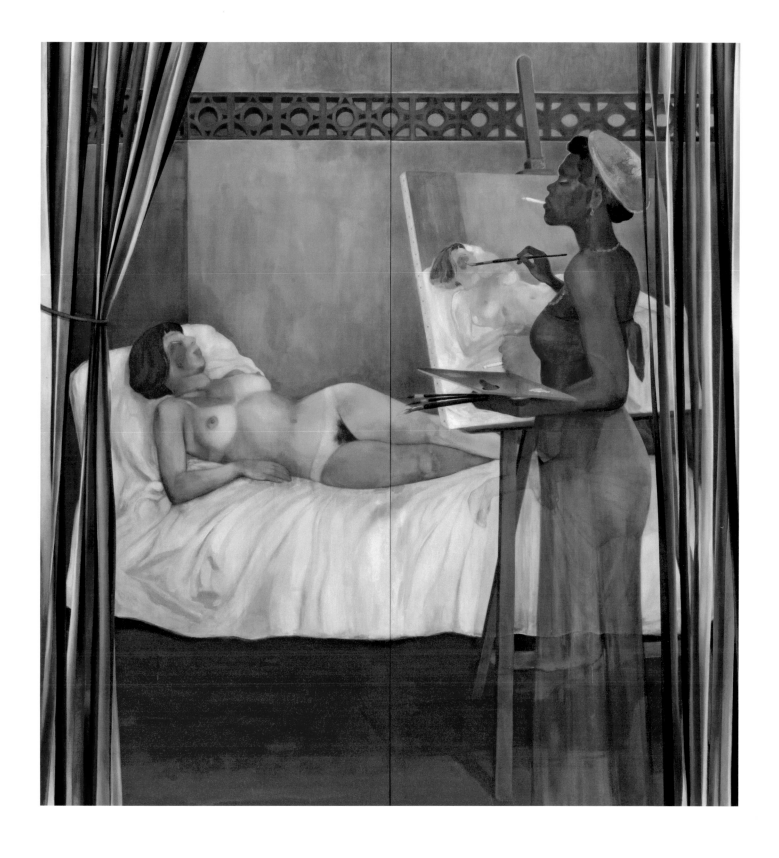

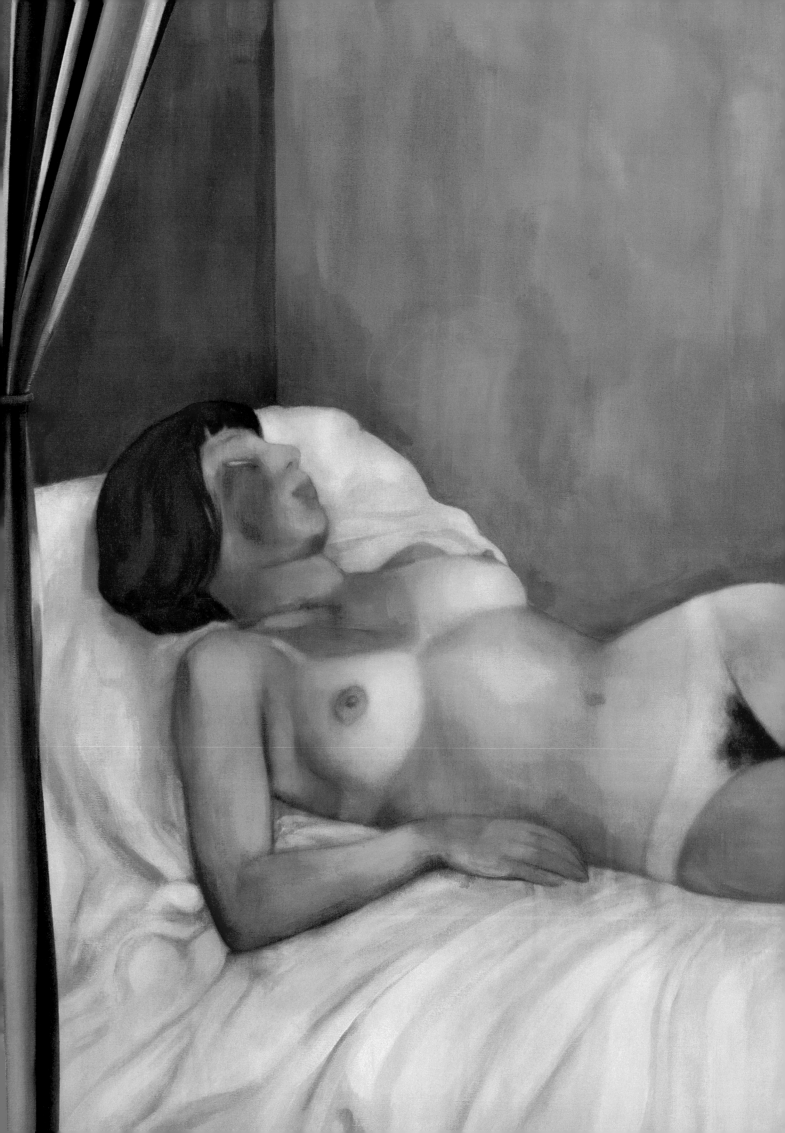

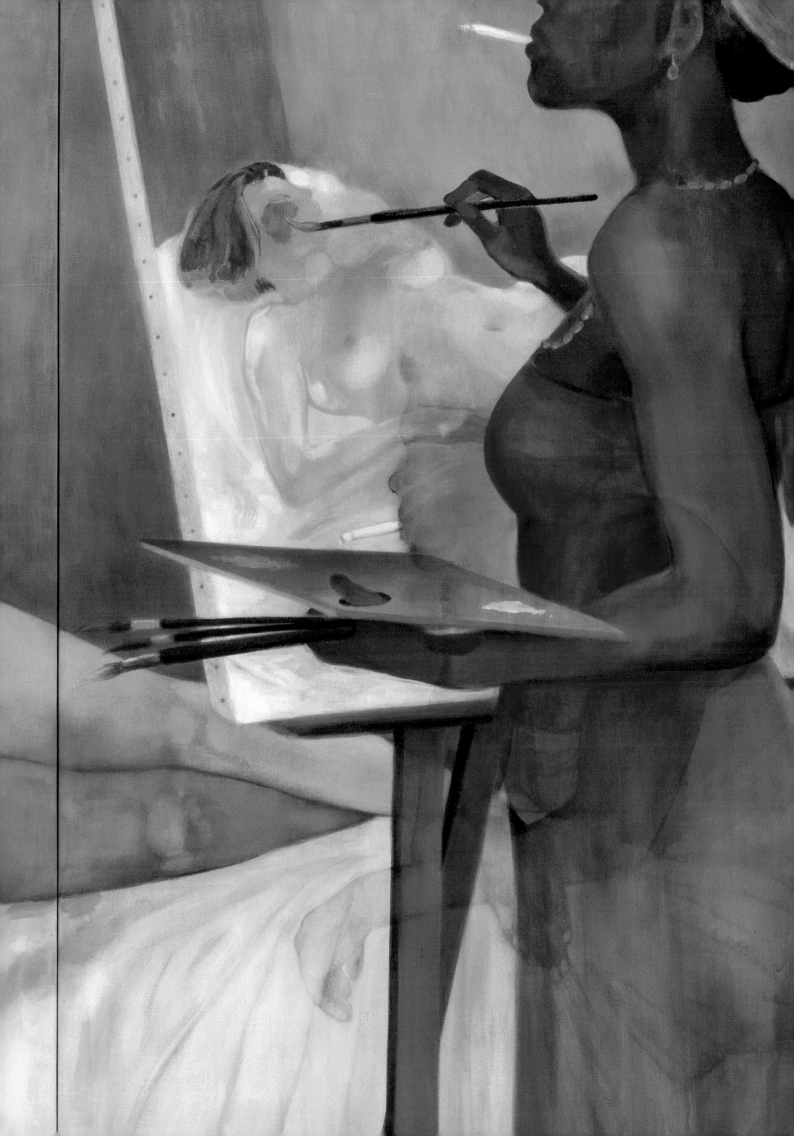

Untitled (after Vallotton) / Sans titre (d'après Vallotton), 2023, 200 × 83 cm

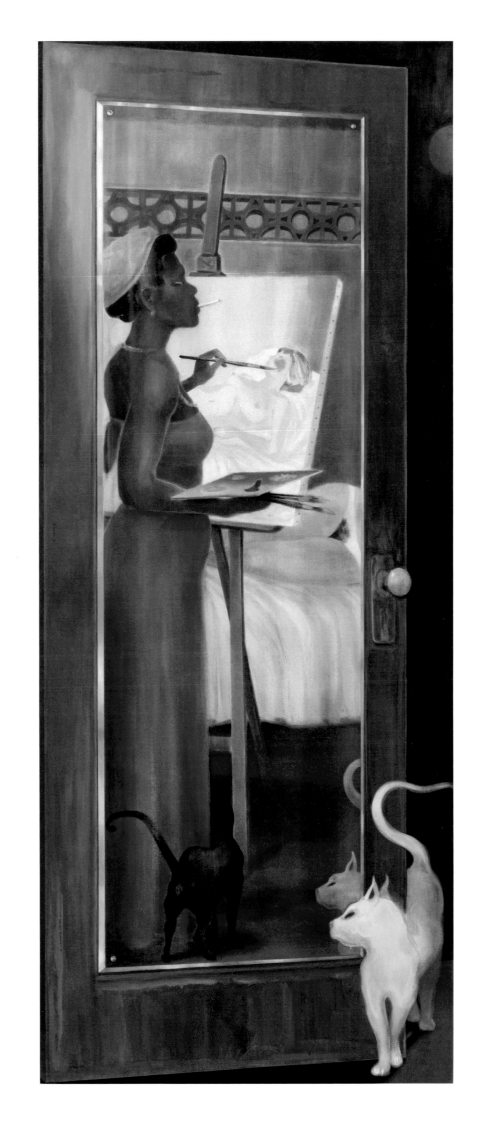

Untitled / Sans titre, 2023, 200 × 92 cm

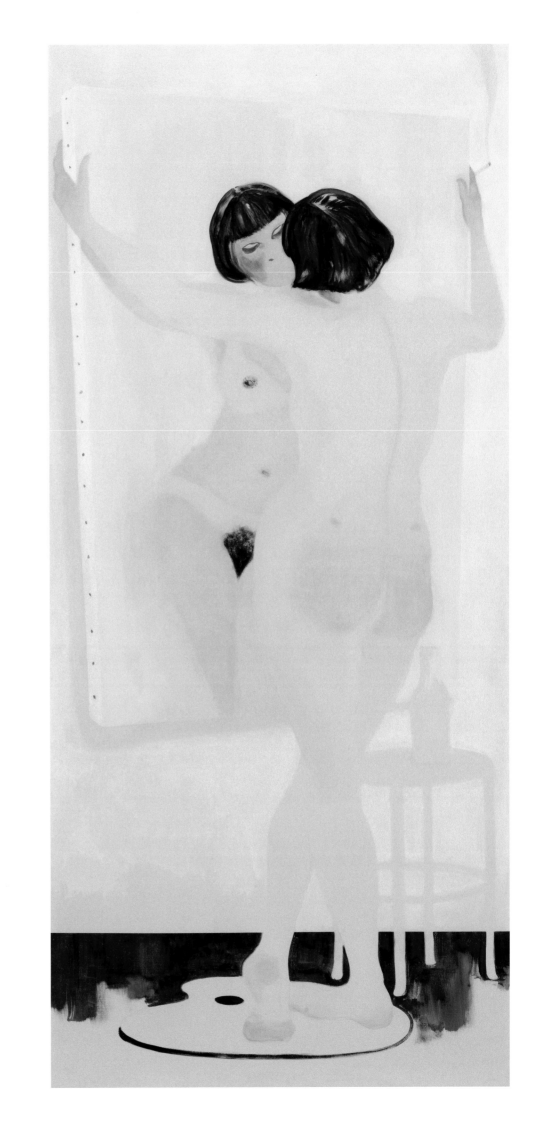

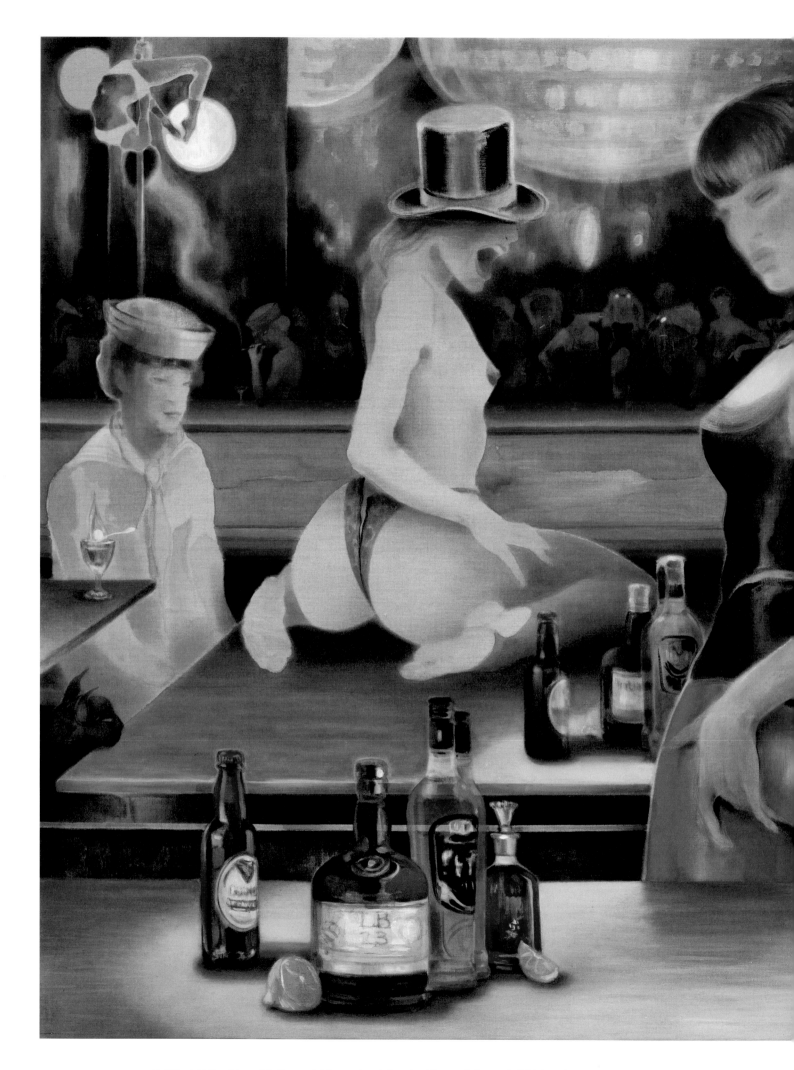

Untitled (After Manet & Degas) / Sans titre (d'après Manet & Degas), 2023, 150 × 243,5 cm

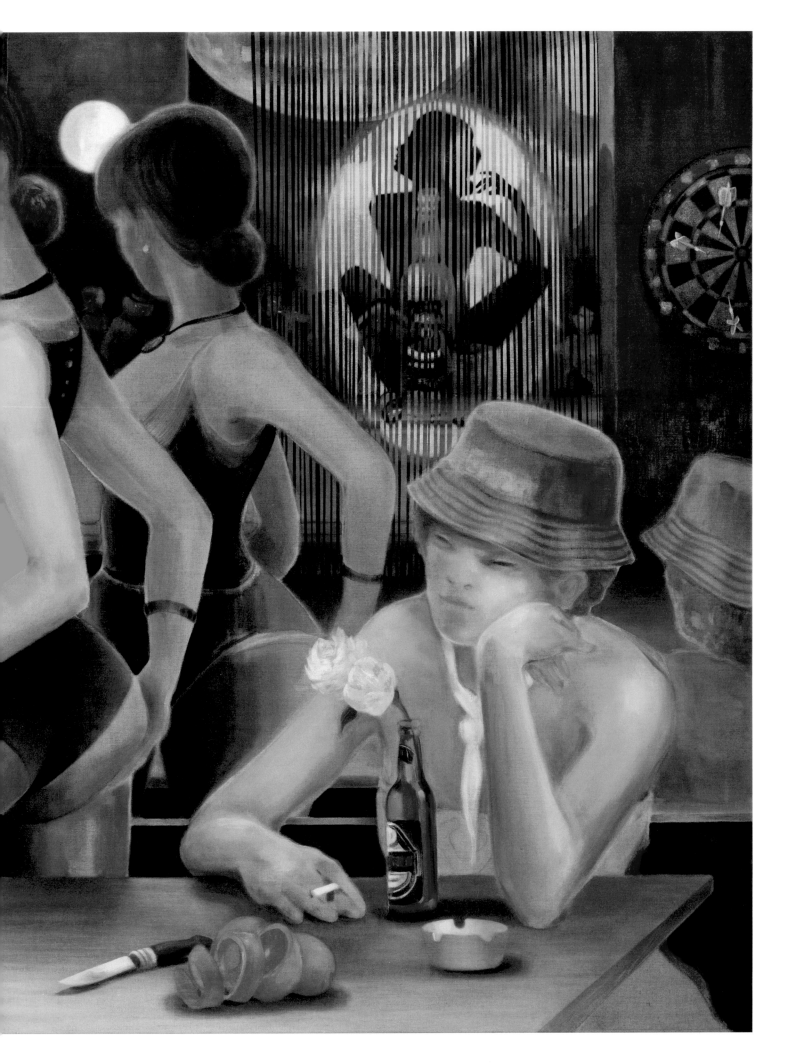

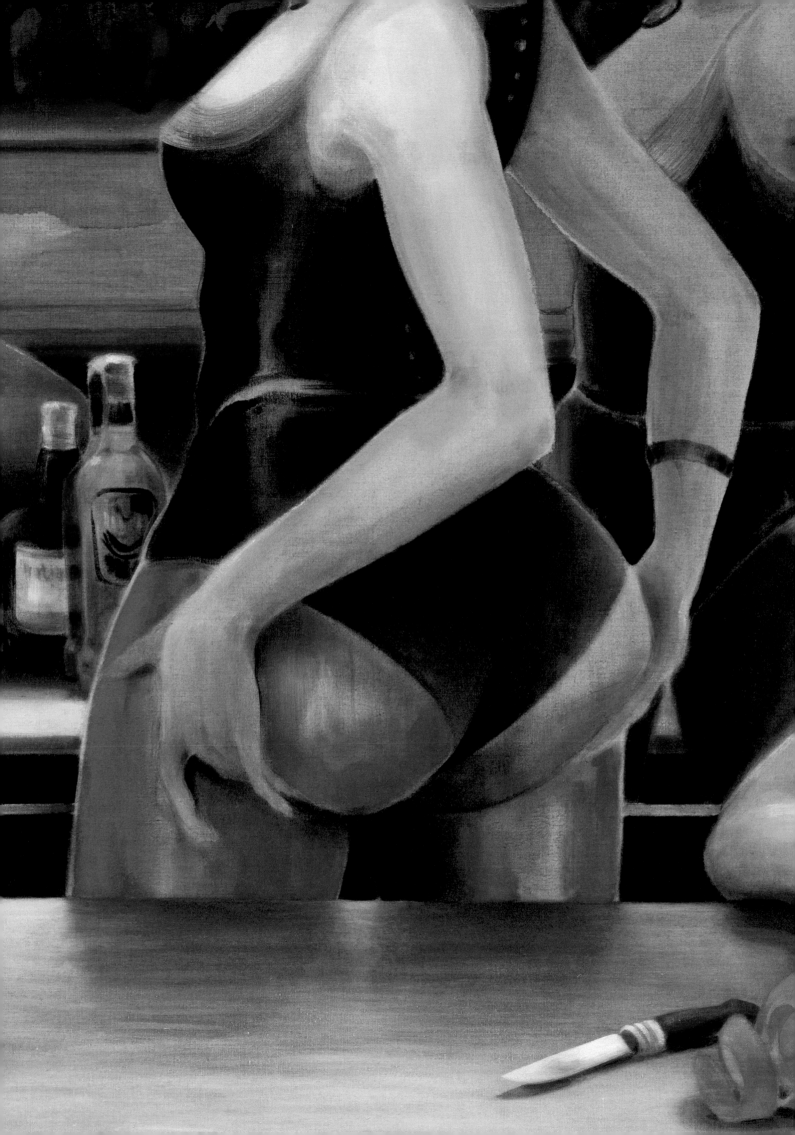

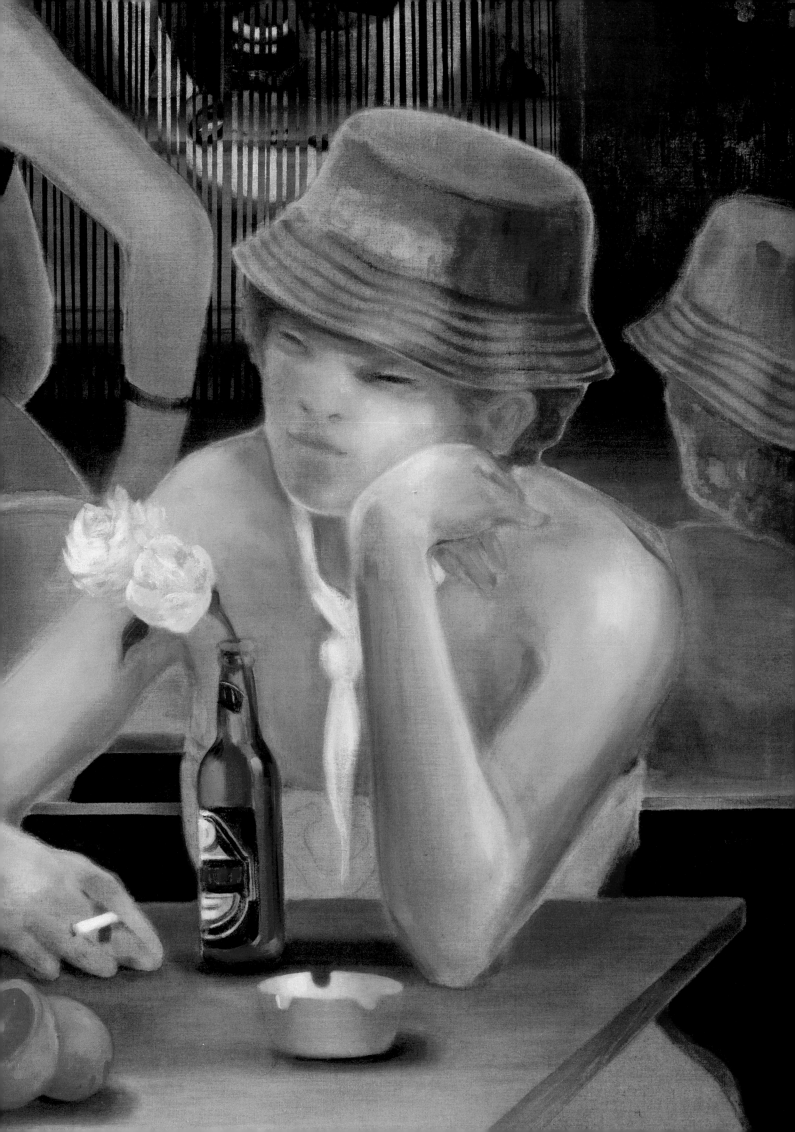

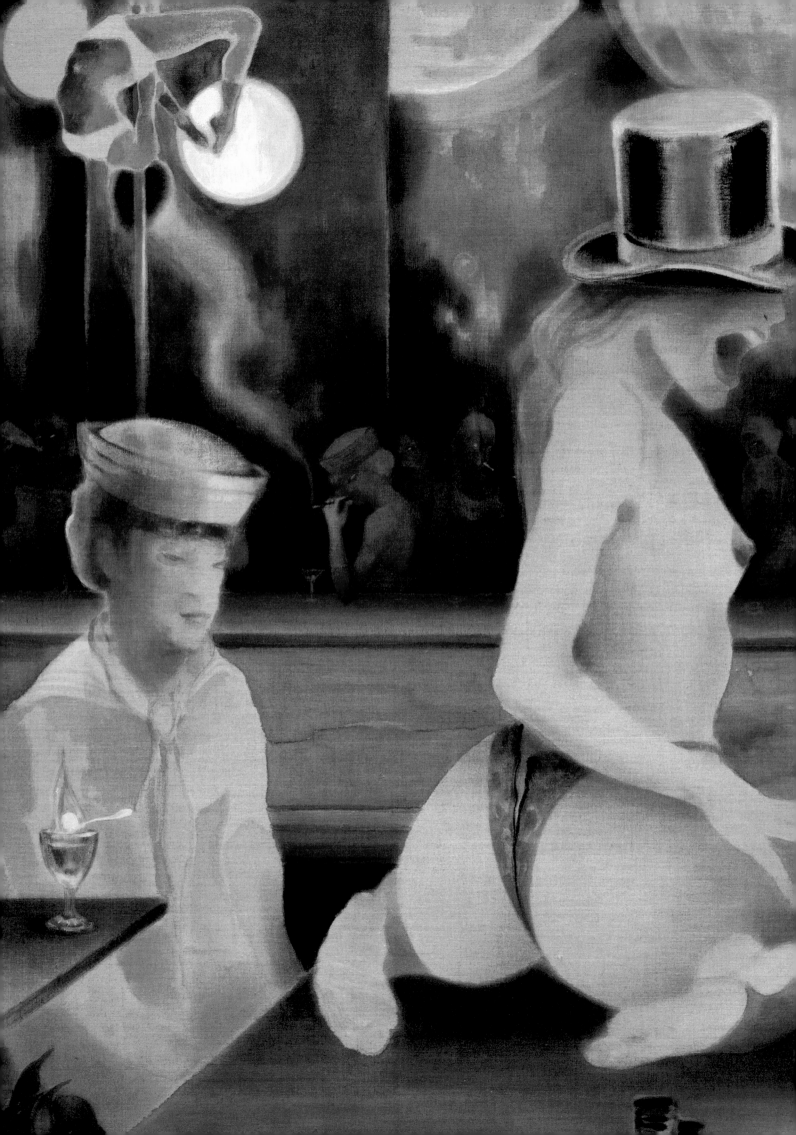

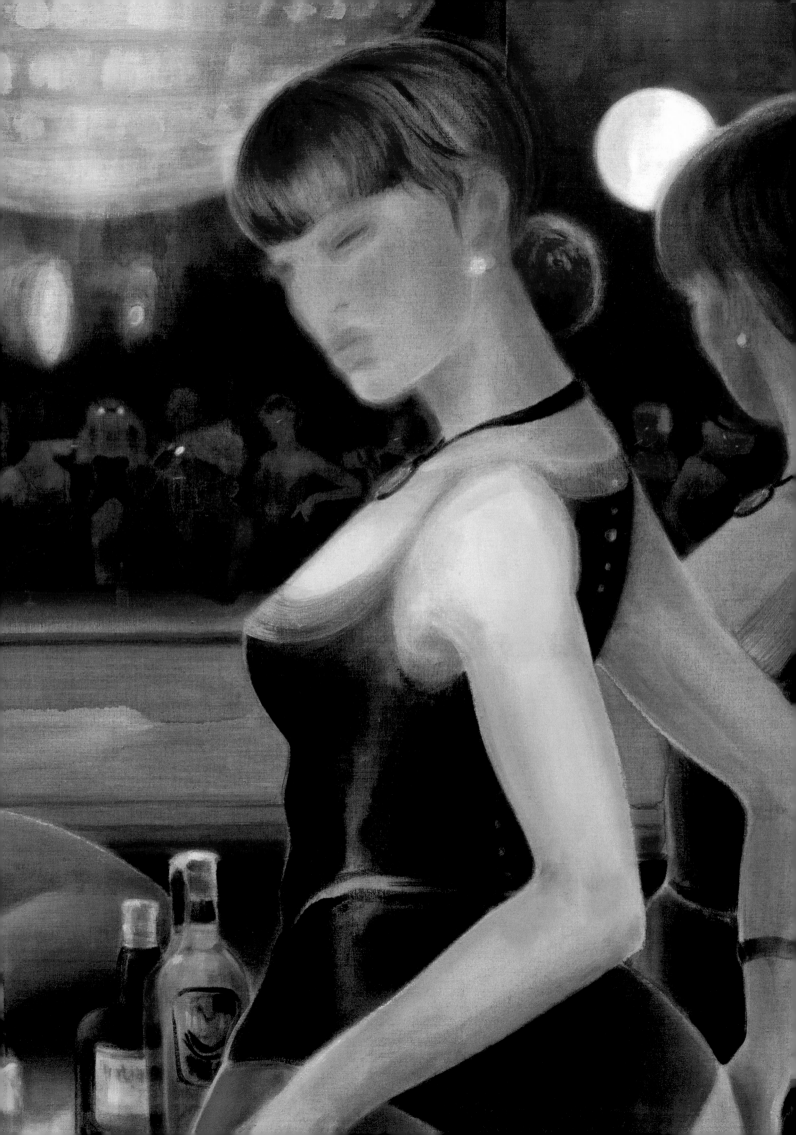

All works on paper are *Untitled* / Chaque œuvre sur papier est *Sans titre,* 2023

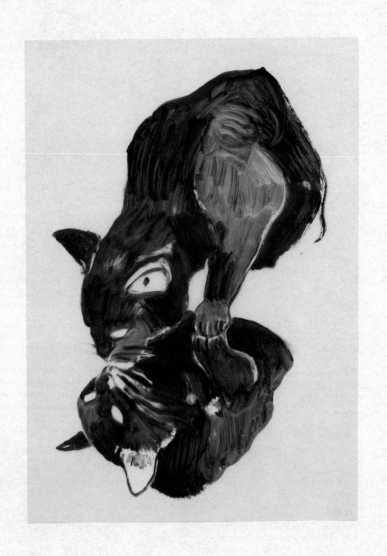

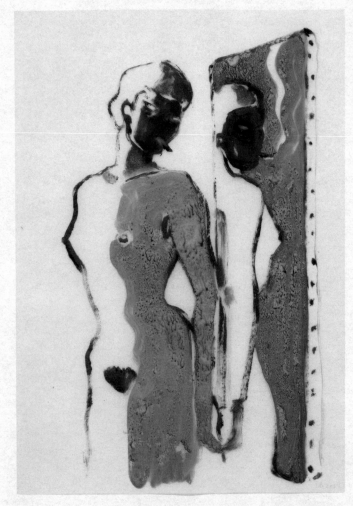

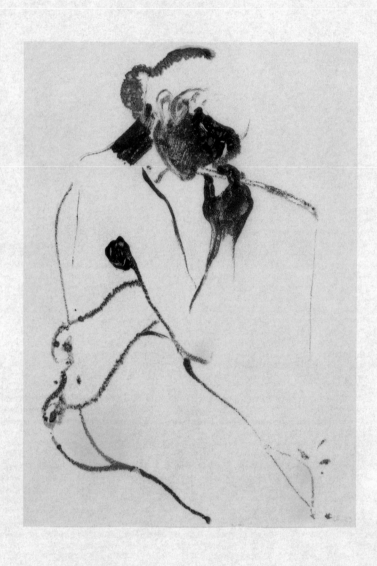 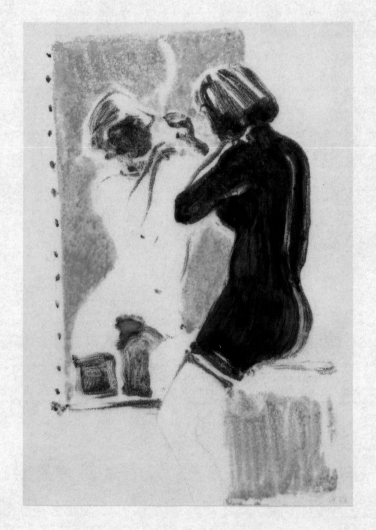

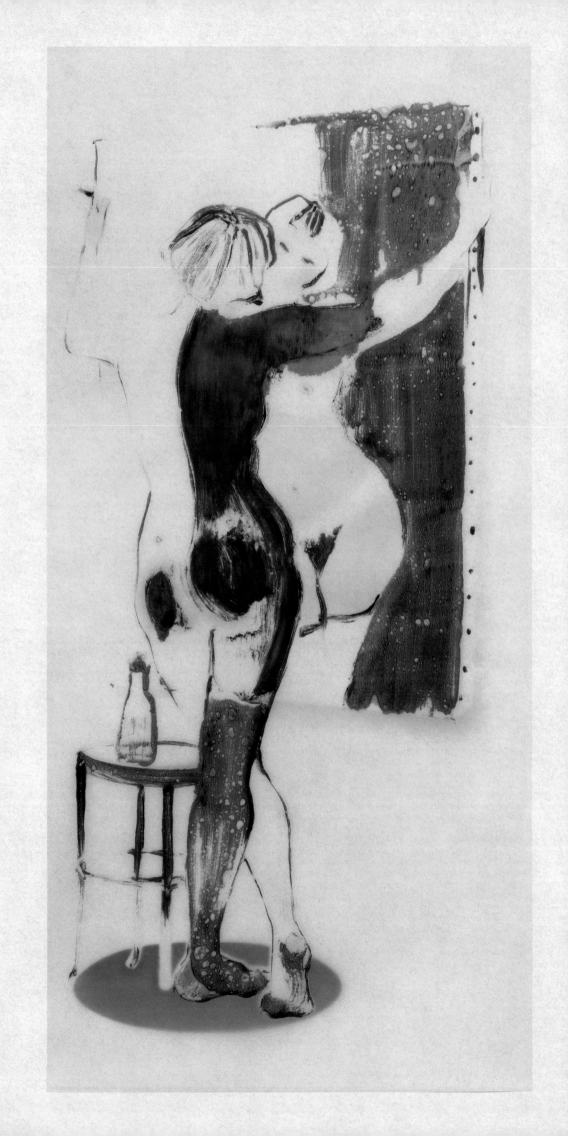

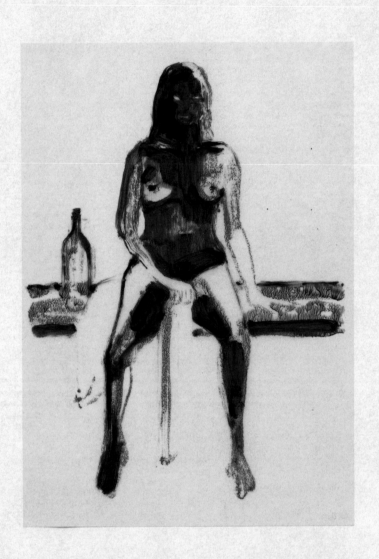
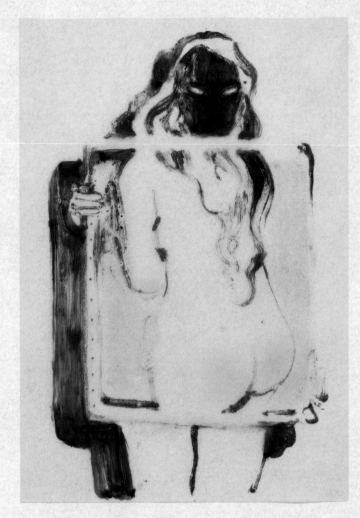

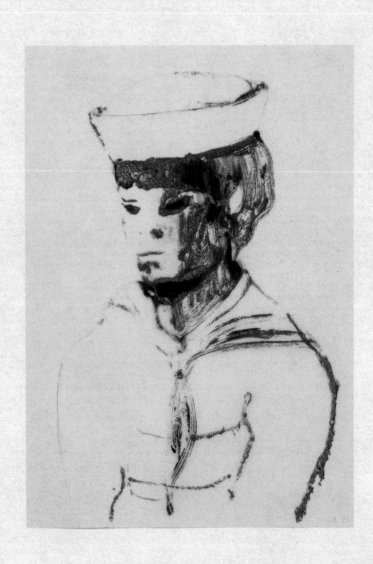

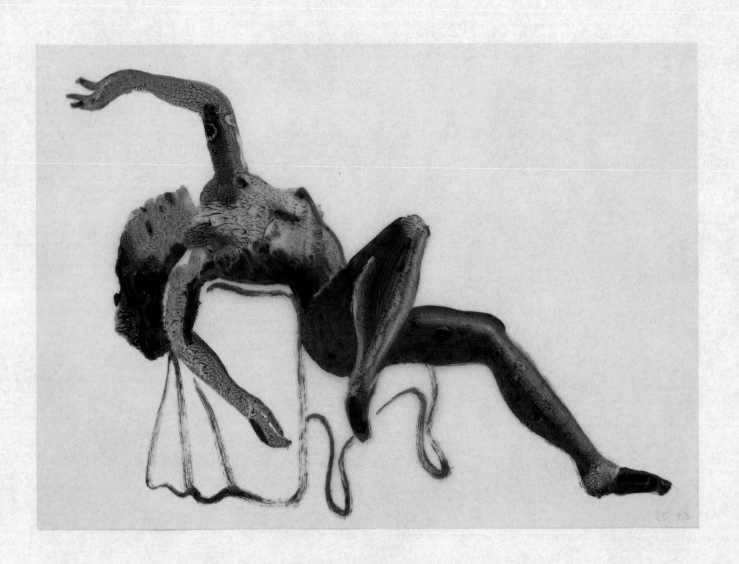

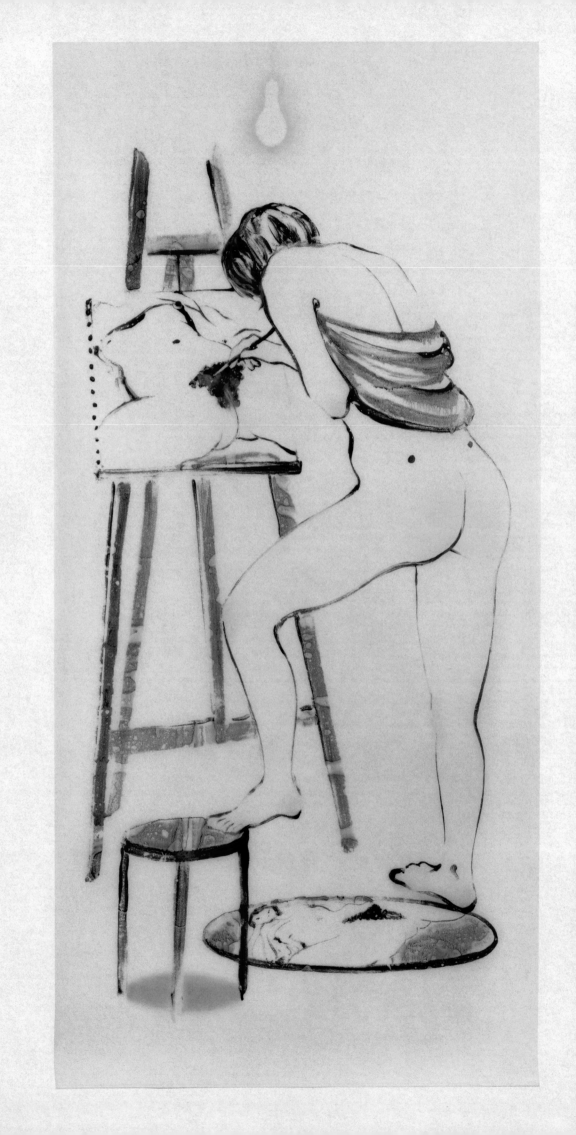

 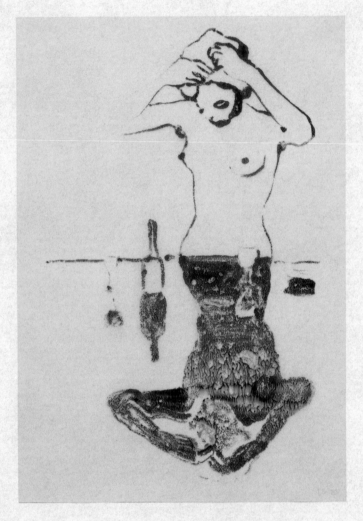

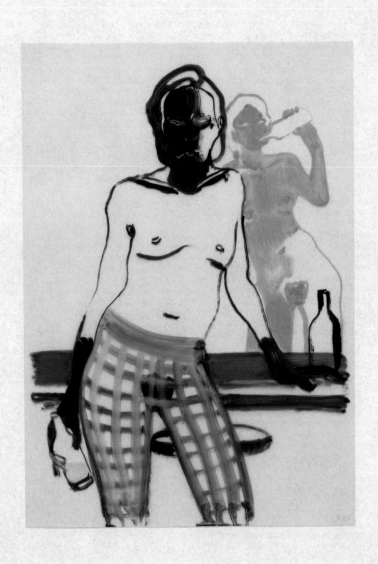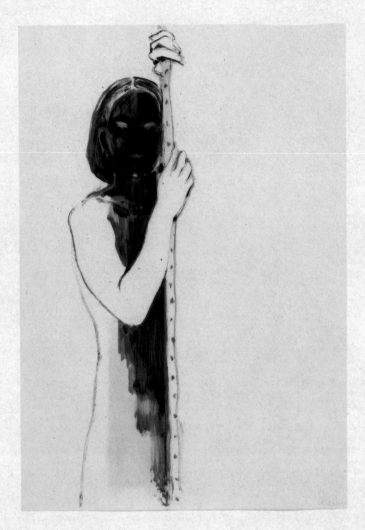

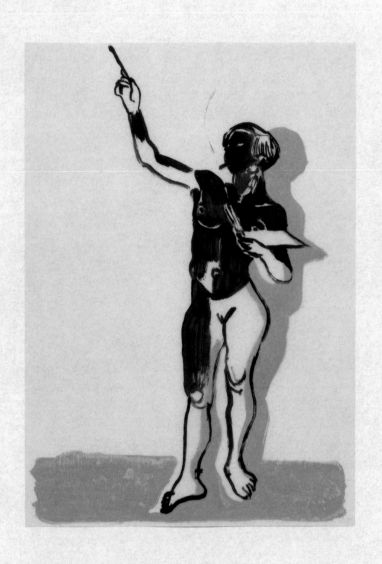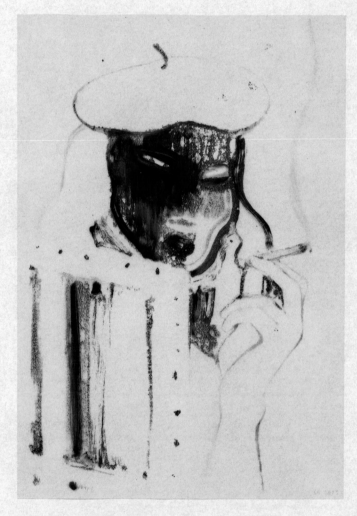

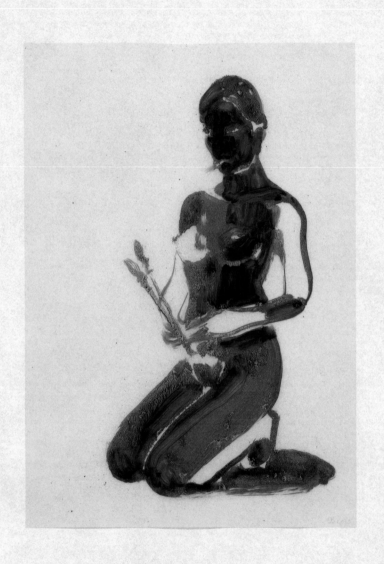 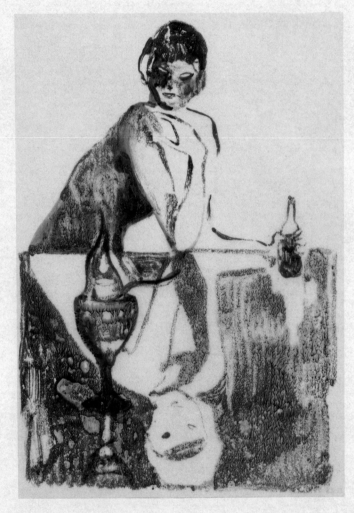

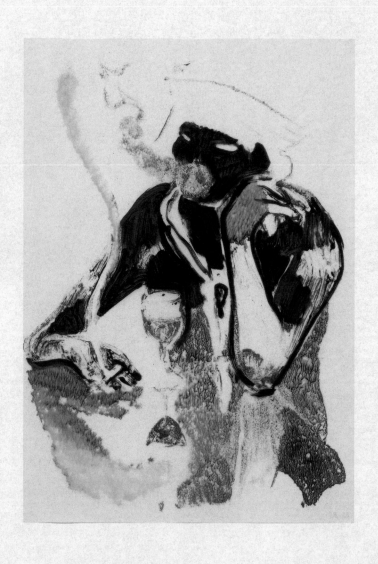

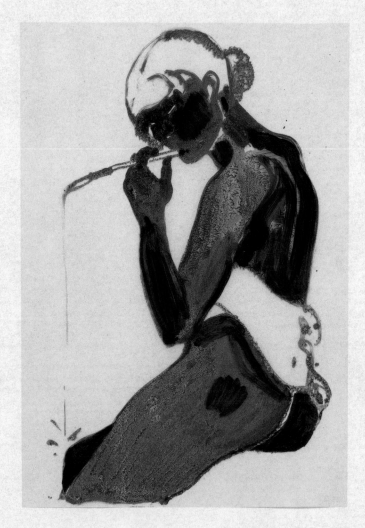

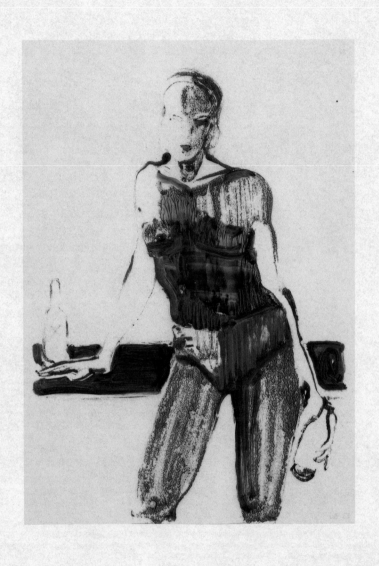

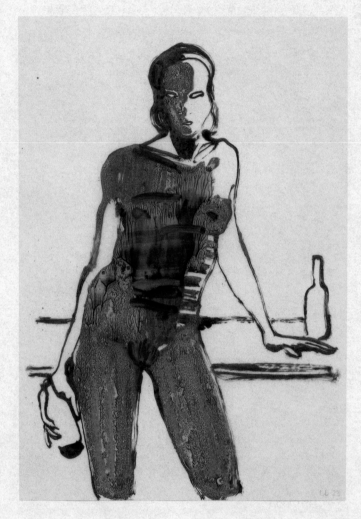

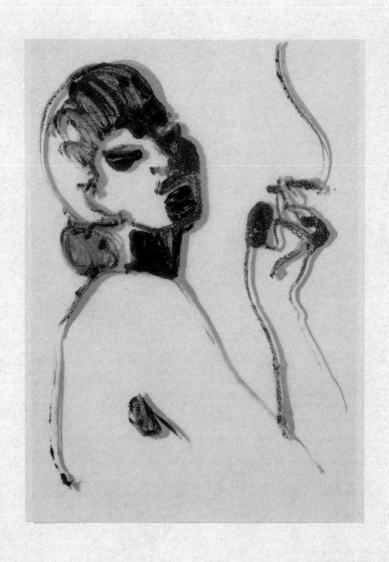
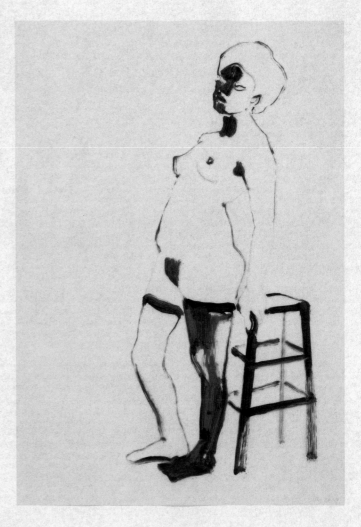

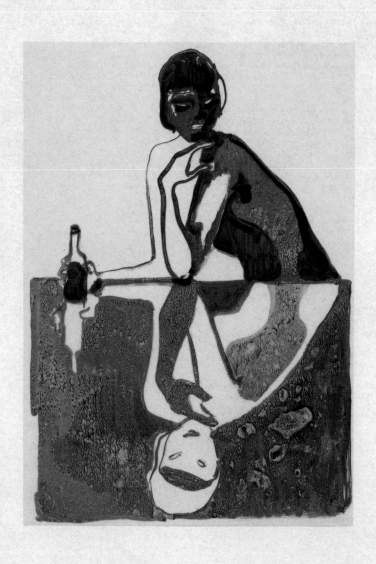

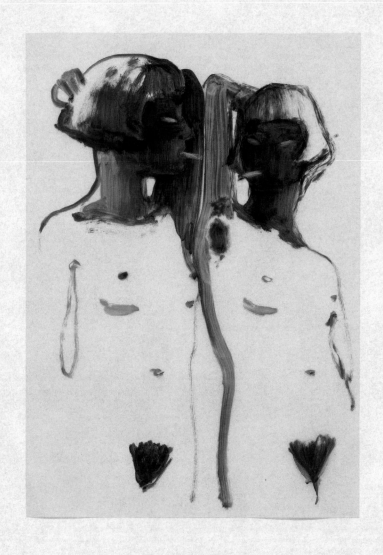
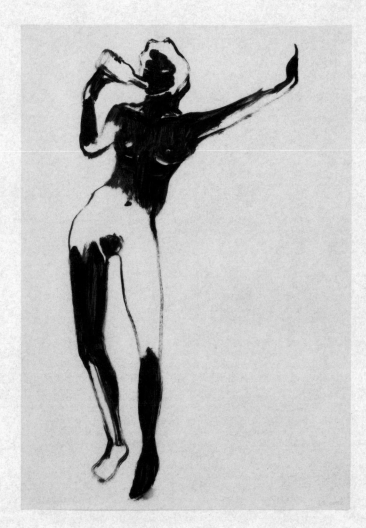

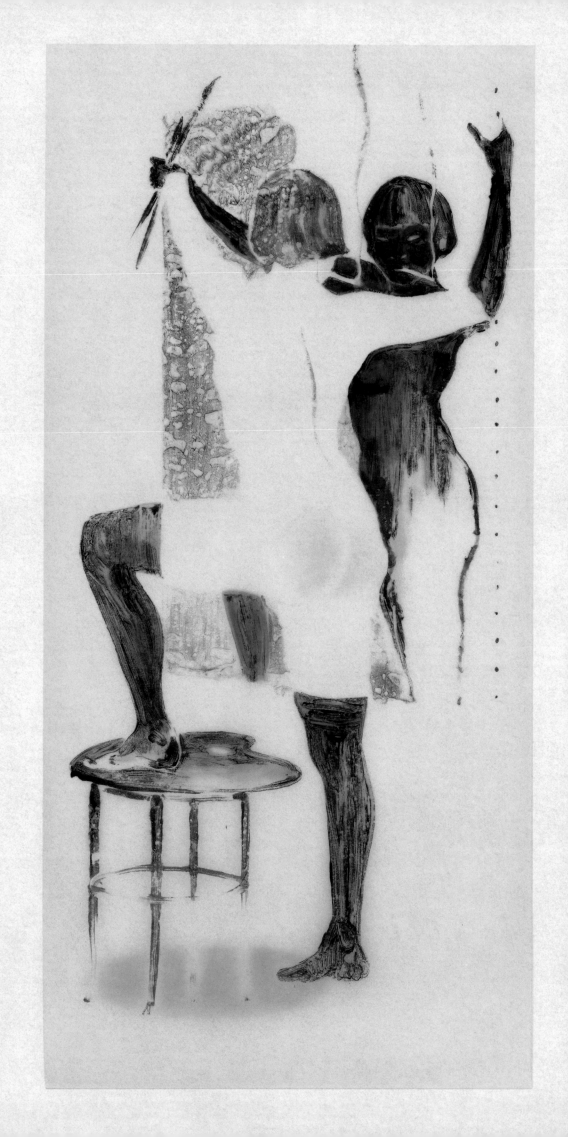

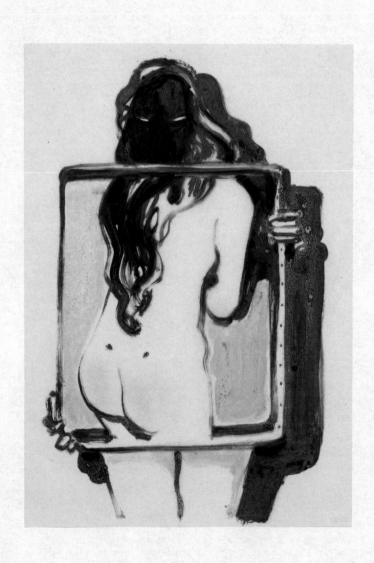

LISA BRICE

UNTITLED / SANS TITRE

RIANNA JADE PARKER

Ambiguous, titillating and unavailable—what do they know that we don't? Their names, firstly. Untitled is the shared denominator. With her cobalt blue-dipped brush, Brice contours wide hips and elongated arms to ostend the edges of an everyday femme fatale—concerned only with the moment, her medium and mostly herself. Brice's caucus of blue women are not willing to give what they expect. Instead, *Untitled* [fig. 1] poses a challenge to masculinity, leaving them to be desired but never trusted.

Vanity and femininity as paragons of womanhood have long been at the core of popular culture and visual art, especially painting. Once Western women had gone to work, gaining relative independence, disposable income and a stretch of sexual freedom—housework continues but is still not considered wage-worthy—men became anxious about the disruption of the nuclear family and the tipping of power dynamics. The quick vilification and social branding of women who expressed unprompted demonstrations of hypersexuality and eroticism is typically the cautionary tale for women of what happens when they step outside the given parameters.

On any given day, she serves as a distraction, able to steal an otherwise focused man's attention and command an artist's eye. They believed she was incapable of understanding art and other intellectual activities, but her untraceable charm provoked their interest.

Untitled knows that she cannot rely on a chivalry that no longer exists; the femme fatale then was one half of a duo. The white male model of power continues to twist an already malleable gender construct, using the erotic as a synonym for sex work—made-to-order pleasure, but never a chosen vocation. Her charade of tough-sweet frailty and heightened sexuality, however subliminal, satisfies the expectations of her marks.

Seen in Brice's gouache and oil paintings, the images of women are no longer possessed by the passive quality seen in earlier works of art history, especially ones authored by men. Icy, gratified, staunch and licentious is the shape of a new heroine [fig. 2]. A renewed life force, not to be mistaken for a 'rebirth'.

Black American poet and essayist Audre Lorde discusses in her 1978 essay, 'Uses of the Erotic: The Erotic as Power', its primary functions: a new self-awareness and a boundless spiritual expansion that pollinates everything we do.[1] Through that intentionality, not limited to any gender, we can experience the erotic everyday. Lorde anecdotally shares:

> The erotic functions for me in several ways, and the first is in providing the power which comes from sharing deeply any pursuit with another person. The sharing of joy, whether physical, emotional, psychic or intellectual, forms a bridge between the sharers which can be the basis for understanding much of what is not shared between them, and lessens the threat of their difference. Another important way in which the erotic connection functions is the open and fearless underlining of my capacity for joy. In the way my body stretches to music and opens into response, harkening to its deepest rhythms, so every level upon which I sense also opens to the erotically satisfying experience, whether it is dancing, building a bookcase, writing a poem, examining an idea.[2]

Crucially, our bodies and souls are capable of feeling deeply in each of our subversive and animated life pursuits, in spite of and because of our public images. Self-directed vagueness and opacity can act as a counter to invasive peering, but there are some alternatives. In relation to her *Untitled Performance* for Max's Kansas City, NYC, 1970, Black American artist Adrian Piper gives one take:

> I presented myself as a silent, secret, passive object, seemingly ready to be absorbed into their consciousness as an object. But I learned that complete absorption was impossible, because my 'voluntary' object-like passivity

implied aggressive activity and choice, an independent presence confronting the Art-Conscious environment with its autonomy. My objecthood became my subjecthood.[3]

A conscientious embodiment and subjectivity could indeed manifest as a virtuose ability to manipulate with half lies and wit. Or, in preference, Untitled is play-acting in a matinee with herself for her own erotic gain [fig. 3]. Before, I had been embarrassed that my body piqued an interest in someone else, who only once laid down, more than I showed for myself. I should take my own inventory: Does it bite back? What should I bring with me and how long should I expect to be? At what hills and mounds should I jump and crawl? Is there a creature here that you couldn't face, so you ran and left half-complete field notes behind? Stretch marks, folds and rolls, hyperpigmentation, random fatty deposits, dimpling skin, constantly kissing thighs and a ground-moving shake when I walk into the room. There is no tangible correlation between my pleasure, purpose and shape. If I am unattractive because of these facts, I have not yet noticed. More commonly these days, you will find me in high enough spirits to pay a 'Homage to My Hips', first articulated by Lucille Clifton, choosing comfort over flattering everytime.[4]

You enjoy when I'm moody and sad more than when I'm proud and impressive. Wild women don't wear no blues, still. Black British poet Warsan Shire professed:

> I'm not sad, but the boys who are looking for sad girls always find me. I'm not a girl anymore and I'm not sad anymore. You want me to be a tragic backdrop so that you can appear to be illuminated, so that people can say 'Wow, isn't he so terribly brave to love a girl who is so obviously sad?' You think I'll be the dark sky so you can be the star? I'll swallow you whole.[5]

Outlined by Alice Walker in her 1983 book *In Search of Our Mother's Garden*, I made a quietly sworn commitment to practise Womanism as I understood it—'Womanist is to feminist as purple is to lavender.'[6] A teenage Black feminist eager to be recognised as an adult, who preferred women's culture and their emotionally stirring company—sexually and/or non-sexually. Equally committed to the prosperity and radical loving of people as a whole. I learnt to use my laughter, my feet, my spirit and the moon to love myself, regardless. Additionally, there is a voyeuristic pleasure in watching other women harness the same deeply visceral amorousness.

The enigmatic women figured in Brice's *Untitled* are unfazed by the projections from could-be spectators or from a friend of a friend. With her inaudible consent, I copy and paste a mental image of her poise, should my viewership be revoked. Her habitual smoking is really breathwork to manage anxieties, no one would offer her that grace [fig. 4]. Body hair is not an inconvenience for her, but smiling is.

In *Last Chance Salon* (2021) [fig. 5], the cabal is less blue; instead, absinthe green, pink and yellow accent the scene. The women are preoccupied and, in lieu of vulnerability and sultry eye locking, you have the opportunity to make another mental image. Her body is bare but her soul is not—this is the true essence of a viewer's curiosity.

A key intervention in women's art history, Black American artist Lorraine O'Grady's essay 'Olympia's Maid: Reclaiming Black Female Subjectivity' informs my positioning on representational and body politics in contemporary art practices. O'Grady stresses:

> I don't want to leave the impression that I am privileging representation of the body. On the contrary: though I agree, to alter a phrase of Merleau-Ponty, that every theory of subjectivity is ultimately a theory of the body, for me the body is just one artistic question to which it is not necessarily the artistic answer.[7]

She further emphasises that:

> It is no overstatement to say that the greatest barrier I/we face in winning back the questioning subject position is the West's continuing tradition of binary, 'either/or' logic, a philosophic system that defines the body in opposition to the mind. Binaristic thought persists even in those contemporary disciplines to which Black artists and theoreticians must look for allies. Whatever the theory of the moment, before we have had a chance to speak, we have always already been spoken and our bodies placed at the binary extreme, that is to say, on the 'other' side of the colon.[8]

We wild women allow for both identities: unwed and mother, alone and partnered, busy and adorning, cleaning and cared for.

Rianna Jade Parker

1 Audre Lorde, 'Uses of the Erotic: The Erotic as Power', [1978] in *Sister Outsider: Essays and Speeches* (Berkeley, CA: The Crossing Press, 1984), 53–9.

2 Lorde, 'Uses of the Erotic', 56–7.

3 Statement by Adrian Piper on Untitled Performance at Max's Kansas City, NYC, 1970, quoted in Donald Kuspit, 'Adrian Piper: Self-Healing Through Meta-Art', *Art Criticism* 3, no. 3 (1979): 9–16.

4 Lucille Clifton, 'homage to my hips', in *Good Woman: Poems and A Memoir, 1969–1980* (Brockport: BOA Editions Ltd., 1987), 168.

5 Quoted from '9 Quotes by Warsan Shire', Brittle Paper, 14 February 2023.

6 Alice Walker, *In Search of Our Mother's Garden: Womanist Prose* (San Diego: Harcourt Brace Jovanovich, 1983), xii.

7 Lorraine O'Grady, 'Olympia's Maid: Reclaiming Black Female Subjectivity', *Afterimage* 20, no. 1 (1992): 15. Republished in anthology multiple times, including in *Art, Activism, and Oppositionality: Essays from Afterimage* (Duke University Press, 1998) and *The Feminism and Cultural Reader* (Routledge, 2010).

8 O'Grady, 'Olympia's Maid', 15.

This article by Rianna Jade Parker was originally published in *Charleston Press* No. 4, in conjunction with the show *Lisa Brice* at Charleston House, 19 May–30 August 2021.

Rianna Jade Parker is a writer, historian and curator based in South London and Kingston, Jamaica. She is a Contributing Editor at *Frieze* and co-curated *War Inna Babylon: The Community's Struggle for Truths and Rights* at the Institute of Contemporary Arts, London. Her first book *A Brief History of Black British Art* was published by Tate in 2021, and her second text will soon be published by Frances Lincoln/Quarto. She is a founding member of the interdisciplinary arts collective Thick/er Black Lines.

Ambiguës, émoustillantes et non disponibles — que savent-elles que nous ne savons pas ? Leur nom, tout d'abord. Sans titre est le dénominateur commun. De son pinceau imbibé de bleu de cobalt, Lisa Brice suit le contour de larges hanches et de bras allongés pour mettre en évidence les lignes d'une femme fatale ordinaire — ne se préoccupant que de l'instant, de son médium et surtout d'elle-même. Les assemblées de femmes bleues de Lisa Brice ne sont pas prêtes à donner ce qu'attend d'elles la masculinité. *Untitled* (Sans titre) [fig. 1] lui lance au contraire un défi, en les laissant être désirées, mais jamais espérées.

Vanité et féminité ont longtemps été les attributs de la femme au cœur de la culture populaire et des arts visuels, particulièrement la peinture. Dès que les femmes occidentales sont allées travailler, gagnant une relative indépendance, un revenu disponible et un accroissement de leur liberté sexuelle (les tâches ménagères n'ont pas cessé mais ne sont toujours pas considérées comme dignes d'un salaire), les hommes se sont inquiétés de la désorganisation de la famille nucléaire et du renversement des dynamiques de pouvoir. Diffamation immédiate et stigmatisation sociale de celles qui ont spontanément manifesté leur hypersexualité et leur érotisme : c'est le récit édifiant typique de ce qui arrive aux femmes qui sortent des paramètres établis.

Chaque jour, elle sert de distraction, capable de s'emparer de l'attention de l'homme qui s'était focalisée ailleurs et de contrôler l'œil d'un artiste. Ils la croyaient inapte à la compréhension de l'art et des autres activités intellectuelles, mais son charme inexplicable a provoqué leur intérêt. Sans titre sait qu'elle ne peut pas compter sur une galanterie d'un autre âge ; la femme fatale était alors la moitié d'un duo. Le modèle de pouvoir du mâle blanc continue de distordre une construction déjà malléable du genre, en utilisant l'érotique comme un synonyme du travail du sexe — plaisir à la demande, mais jamais vocation choisie. Elle, son simulacre de fragilité dure-douce et de sexualité exacerbée, même subliminale, satisfait les exigences de son rang.

Dans les gouaches et les peintures à l'huile de Lisa Brice, les images de femmes ne sont plus possédées de cette passivité visible dans les œuvres antérieures de l'histoire de l'art, en particulier celles peintes par des hommes. Glaciale, satisfaite, solide et licencieuse, telle est la forme de la nouvelle héroïne [fig. 2]. Une force vitale renouvelée, à ne pas confondre avec une « renaissance ».

Dans son essai « Uses of the Erotic : The Erotic as Power » (1978), la poétesse et essayiste noire américaine Audre Lorde traite des fonctions principales de l'érotique : une nouvelle conscience de soi et un développement spirituel sans bornes qui pollinise tout ce que nous faisons[1]. À travers cette intentionnalité, non limitée à un genre, nous pouvons faire l'expérience de l'érotique chaque jour. Empiriquement, Lorde raconte :

> L'érotique agit pour moi de plusieurs façons, la première étant de procurer la puissance qui vient du partage profond de n'importe quelle activité avec une autre personne. Le partage de la joie, qu'elle soit physique, émotionnelle, psychique ou intellectuelle, construit un pont entre les partenaires, qui peut être une base pour la compréhension d'une bonne partie de ce qu'elles ne partagent pas et réduit la menace de leur différence. Une autre fonction importante du lien érotique est de mettre en avant, ouvertement et sans crainte, ma capacité à éprouver de la joie. De même que mon corps se tend au son de la musique et s'ouvre en réponse, à l'écoute de ses rythmes profonds, chaque niveau de sensation m'ouvre à une expérience érotique épanouissante, qu'il s'agisse de danser, de construire une bibliothèque, d'écrire un poème ou d'étudier une idée[2].

Fait décisif, nos corps et nos âmes sont capables de sensations profondes à chacune des activités animées et subversives de la vie, en dépit et à cause de notre image publique.

Flou et opacité dirigés contre soi-même peuvent faire office de riposte aux regards intrusifs, mais il existe des alternatives. Revenant sur sa *Untitled Performance for Max's Kansas City* [Performance sans titre pour la Max's Kansas City], à New York, en 1970, l'artiste noire américaine Adrian Piper explique :

> Je me suis présentée comme un objet silencieux, secret et passif, apparemment prête à être absorbée par leur conscience comme un objet. Mais j'ai compris que l'absorption complète était impossible, parce que ma « volontaire » passivité d'objet impliquait une action agressive et un choix, une présence indépendante confrontant un environnement artistique conscient à son autonomie. Mon état d'objet est devenu mon état de sujet[3].

Une incarnation et une subjectivité consciencieuses pourraient en effet se traduire en une aptitude virtuose à la manipulation, à travers demi-mensonges et traits d'esprit. Ou plutôt : *Sans titre* joue la comédie lors d'une matinée avec elle-même pour son propre bénéfice érotique [fig. 3]. Auparavant, j'avais été embarrassée par le fait que mon corps suscite chez quelqu'un d'autre, qui ne s'est couché qu'une seule fois, plus d'intérêt que je n'en ai montré pour moi-même. Je devrais faire mon propre inventaire : Est-ce que ça rend les coups ? Qu'est-ce qu'il faudrait que j'emporte avec moi et combien de temps dois-je m'attendre à être ? Sur quelles collines et sur quelles buttes dois-je sauter et ramper ? Y a-t-il ici une créature à laquelle tu n'as pas su faire face, et qui t'a fait détaler en laissant derrière toi des carnets de notes à moitié remplis ? Marques d'élastiques, plis et bourrelets, hyperpigmentation, amas graisseux ici et là, fossettes dans la peau, bises constantes entre les cuisses, et cette secousse, comme si le sol bougeait, quand j'entre dans la pièce. Il n'y a pas de correspondance tangible entre mon plaisir, mon objectif et ma forme. Si ces faits me rendent peu séduisante, je ne l'ai pas encore remarqué. Ces jours-ci, tu me trouveras le plus souvent de belle humeur, assez pour rendre « Hommage à mes hanches », comme l'a fait avant moi Lucille Clifton, préférant toujours le confort à ce qui flatte[4].

Tu aimes quand je suis morose et triste, plus que quand je suis fière et impressionnante. Les femmes sauvages ne portent pas le *blues*, pourtant. La poétesse britannique noire Warsan Shire l'a proclamé :

> Je ne suis pas triste, mais les garçons qui cherchent des filles tristes me trouvent toujours. Je ne suis plus une fille et je ne suis plus triste. Tu veux que je sois une tragique toile de fond, que toi, tu paraisses illuminé et que les gens disent : « Ouah ! N'est-il pas courageux d'aimer une fille si clairement triste ! » Tu penses que je serai le ciel noir et toi l'étoile ? Je vais t'avaler tout entier[5].

Je me suis doucement juré de pratiquer le *womanism*, dont Alice Walker expose les grandes lignes dans son livre *In Search of Our Mother's Garden* (1983), comme je le comprenais : « le *womanism* est au féminisme ce que la couleur pourpre est au bleu lavande[6] ». Adolescente noire féministe, pressée d'être considérée comme une adulte, qui préférait la culture des femmes et leur compagnie profondément émouvante — sexuellement et/ou non sexuellement. Tout aussi engagée dans la prospérité que dans l'amour radical des gens dans leur ensemble. J'ai appris à utiliser mon rire, mes pieds, mon esprit et la lune pour m'aimer, moi, malgré tout. De plus, il y a un plaisir voyeuriste à observer les autres femmes exploiter le même état amoureux viscéralement profond.

Les femmes énigmatiques figurant dans *Untitled* sont insensibles aux projections d'hypothétiques spectatrices ou d'une amie d'une amie. Avec son consentement inaudible, je copie et colle une image mentale de son calme, en serai-je révoquée en tant que spectatrice. Son tabagisme invétéré est en fait une pratique respiratoire destinée à dominer les angoisses, nul ne lui offrirait cette grâce [fig. 4]. Les poils ne sont pas un inconvénient pour elle, mais sourire en est un.

Dans *Last Chance Salon* (2021) [fig. 5], la cabale est moins bleue ; à la place, les verts absinthes, roses et jaunes intensifient la scène. Les femmes sont préoccupées et la vulnérabilité et la fixation sensuelle du regard laissent place à la possibilité d'une autre image mentale. Son corps est nu mais pas son âme : c'est la véritable essence de la curiosité de la spectatrice.

Moment décisif de l'histoire de l'art des femmes, l'essai de l'artiste noire américaine Lorraine O'Grady, « Olympia's Maid : Reclaiming Black Female Subjectivity », a façonné mon positionnement sur la politique de la représentation et du corps dans les pratiques artistiques contemporaines. O'Grady souligne :

> Je ne veux pas donner l'impression que je privilégie la représentation du corps. Au contraire : bien que je convienne que, pour détourner une phrase de Merleau-Ponty, toute théorie de la subjectivité est en fin de compte une théorie du corps, le corps n'est pour moi qu'une des questions de l'art à laquelle il n'est pas nécessairement la réponse artistique[7].

Plus loin, elle insiste :

> Il n'est pas exagéré de dire que la plus haute barrière qui se dresse devant moi/nous, dans cette récupération de la position de sujet doutant, est l'indéfectible tradition occidentale du binaire, la logique du « ou bien/ou bien », un système philosophique qui définit le corps par opposition à l'esprit. La pensée binaire persiste, y compris dans ces disciplines contemporaines que les artistes et théoriciennes noires doivent regarder comme des alliées. Quelle que soit la théorie du moment, avant d'avoir eu la possibilité de parler, nous avons toujours été déjà parlées et nos corps placés à l'extrémité binaire, c'est-à-dire de l'« autre » côté des deux-points[8].

Nous autres femmes sauvages prenons en considération les deux identités : célibataire et mère, avec et sans partenaire, active et décoratrice, ménagère et entourée de soins.

Rianna Jade Parker

1 Audre Lorde, « De l'usage de l'érotisme : l'érotisme comme puissance », dans *Sister Outsider. Essais et propos d'Audre Lorde. Sur la poésie, l'érotisme, le racisme, le sexisme* traduits de l'américain par Magali Calise. Mamamélis, Genève, nouvelle édition, 2023. (Traduction modifiée.)

2 *Ibid.*

3 Déclaration d'Adrian Piper sur la performance sans titre à Max's Kansas City, New York, 1970, cité dans Donald Kuspit, « Adrian Piper : Self-Healing Through Meta-Art », *Art Criticism*, 3e année, n° 3, 1979, pp. 9-16.

4 Lucille Clifton, « Homage to My Hips », dans *Good Woman : Poems and A Memoir, 1960-1980*, BOA Editions Ltd, Brockport, 1987, p. 168.

5 Cité dans « 9 Quotes by Warsan Shire », Brittle Paper, 14 February 2023.

6 Alice Walker, *In Search of Our Mother's Garden : Womanist Prose*, Harcourt Brace Jovanovich, San Diego, 1983, p. xii.

7 Lorraine O'Grady, « Olympia's Maid : Reclaiming Black Female Subjectivity », *Afterimage* 20, n°1, University of California Press, Oakland, 1992, p. 15. Texte repris dans un grand nombre d'anthologies, notamment : *Art, Activism, and Oppositionality : Essays form Afterimage* (Duke University Press, 1998) et *The Feminism and Cultural Reader* (Routledge, 2010).

8 *Idem.*

Cet article de Rianna Jade Parker a été publié une première fois dans *Charleston Press*, n°4 pour accompagné l'exposition *Lisa Brice* à la Charleston House (19 mai-30 août 2021).

Rianna Jade Parker est écrivaine, historienne et commissaire d'exposition. Elle vit à South London (Angleterre) et à Kingston (Jamaïque). Elle collabore régulièrement à la rédaction de *Frieze* et a organisé l'exposition *War Inna Babylon : The Community's Struggle for Truths and Rights* à l'ICA, Institut des arts contemporains, à Londres. Son premier livre, *A Brief History of Black British Art*, a été publié par la Tate en 2021. Son prochain texte est à paraître chez Frances Lincoln/Quarto. Elle est membre fondateur du collectif artistique interdisciplinaire Thick/er Black Lines.

THADDAEUS ROPAC

PARIS

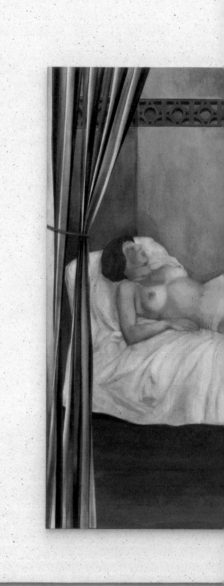

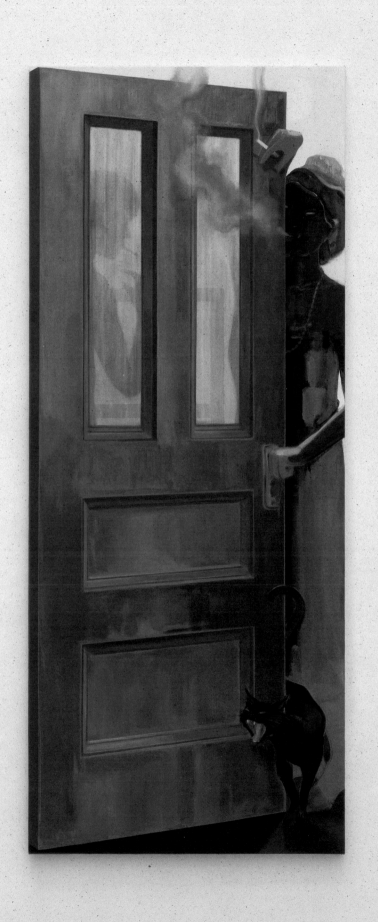

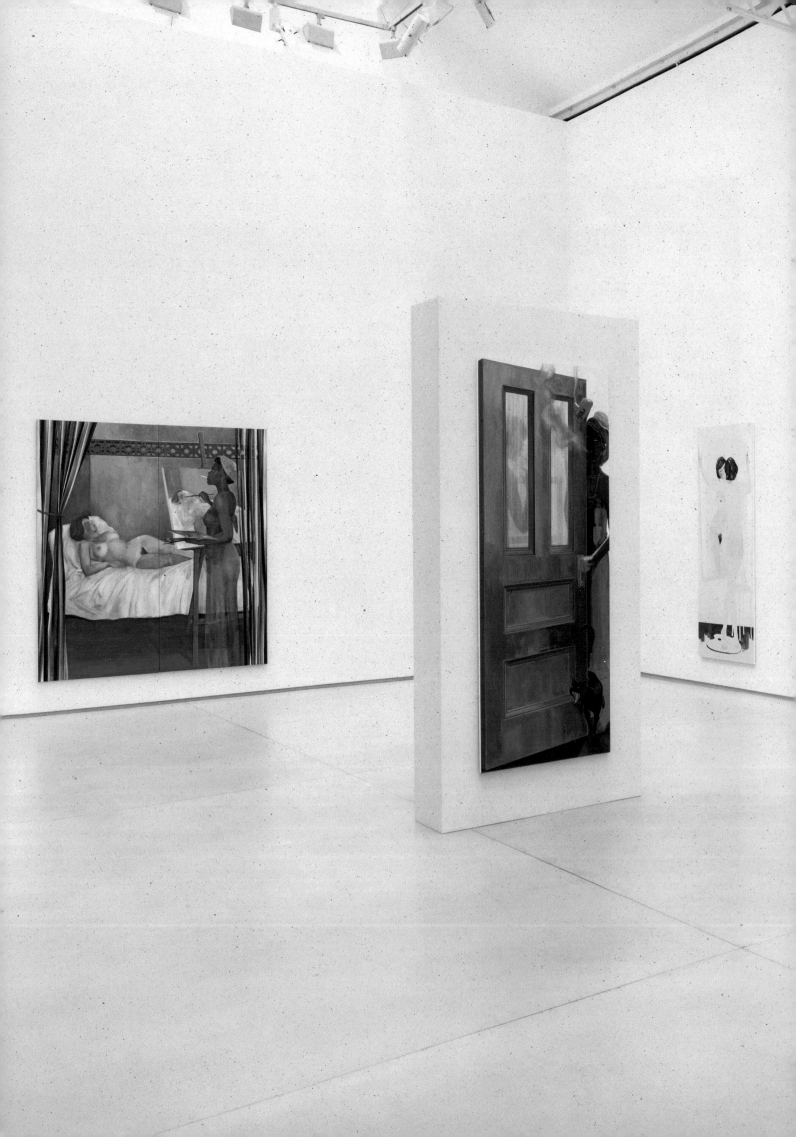

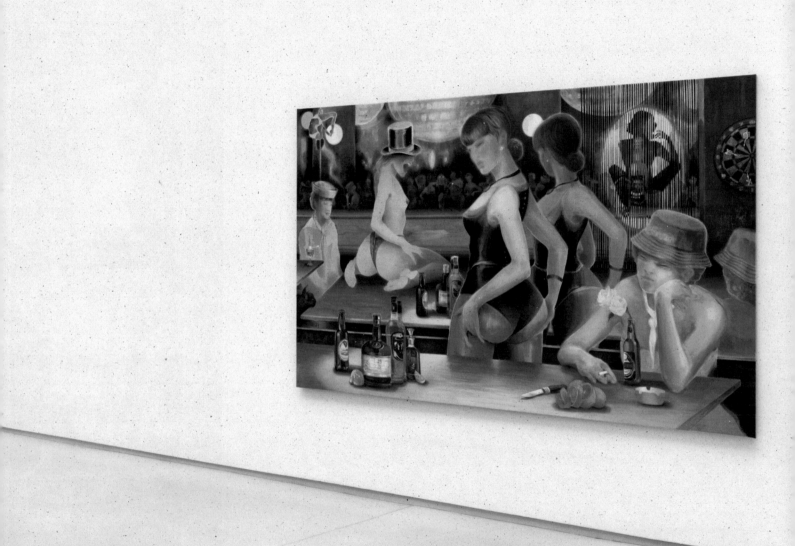

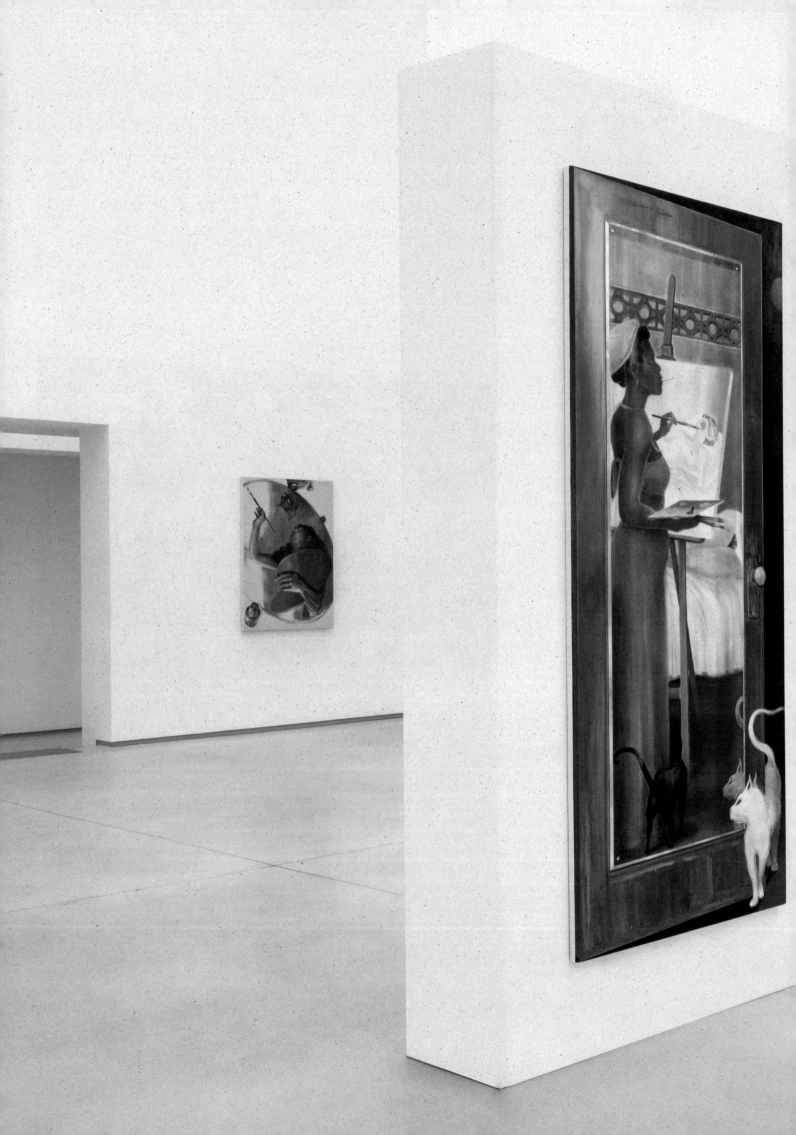

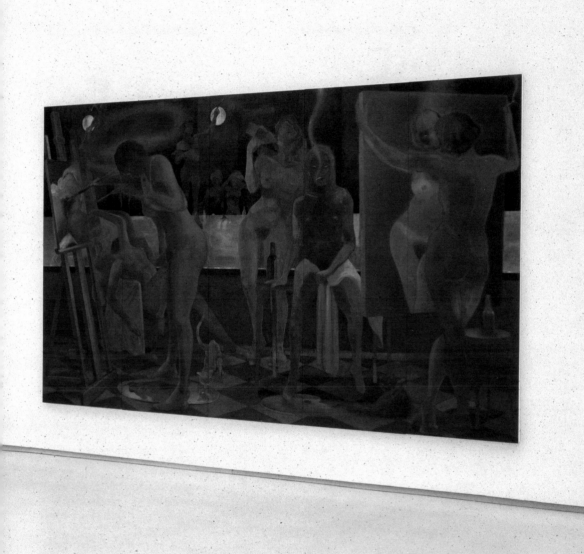

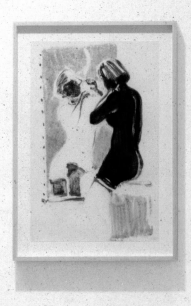

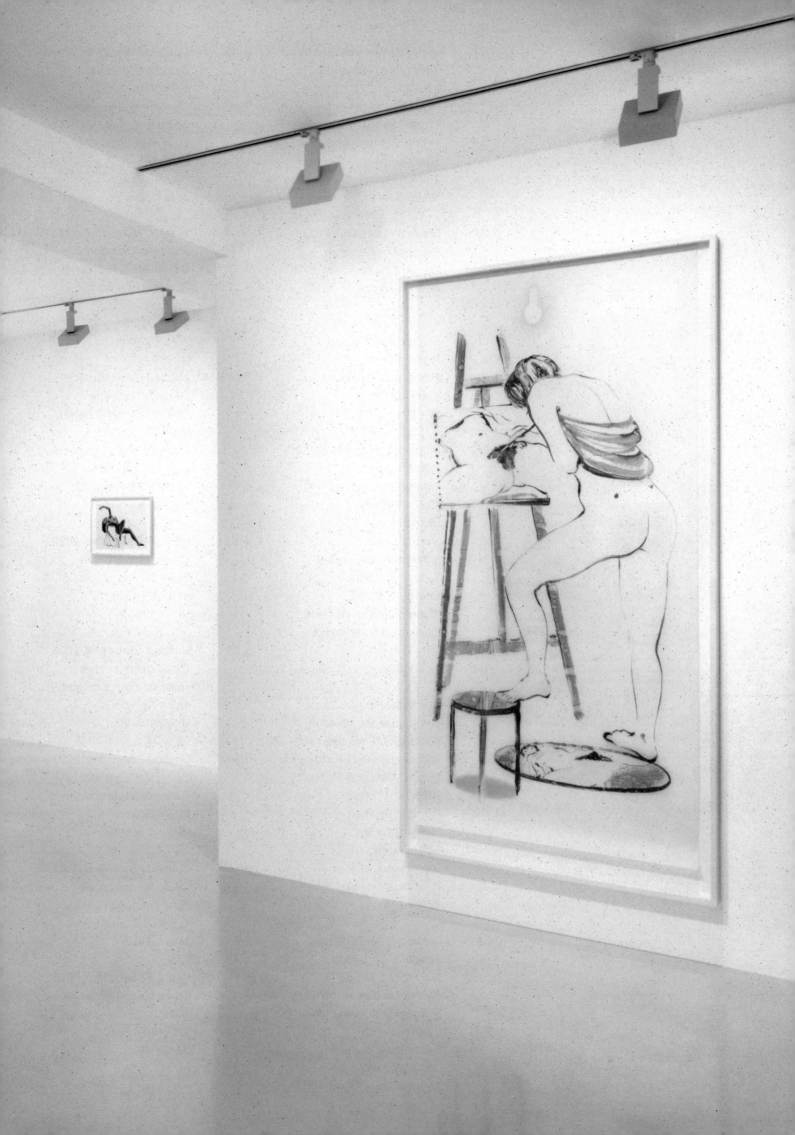

p. 59 *Untitled / Sans titre*, 2023
Oil on tracing paper
Huile sur papier calque
41,9 × 29,6 cm
16 ½ × 11 ⅝ in

p. 59 *Untitled / Sans titre*, 2023
Oil on tracing paper
Huile sur papier calque
41,9 × 29,6 cm
16 ½ × 11 ⅝ in

p. 61 *Untitled / Sans titre*, 2023
Oil on tracing paper
Huile sur papier calque
41,9 × 29,6 cm
16 ½ × 11 ⅝ in

p. 63 *Untitled / Sans titre*, 2023
Oil on tracing paper
Huile sur papier calque
29,6 × 41,9 cm
11 ⅝ × 16 ½ in

p. 65 *Untitled / Sans titre*, 2023
Oil on tracing paper
Huile sur papier calque
210 × 101,6 cm
82 ⅝ × 40 in

p. 67 *Untitled / Sans titre*, 2023
Oil on tracing paper
Huile sur papier calque
41,9 × 29,6 cm
16 ½ × 11 ⅝ in

p. 67 *Untitled / Sans titre*, 2023
Oil on tracing paper
Huile sur papier calque
41,9 × 29,6 cm
16 ½ × 11 ⅝ in

p. 69 *Untitled / Sans titre*, 2023
Oil on tracing paper
Huile sur papier calque
41,9 × 29,6 cm
16 ½ × 11 ⅝ in

p. 69 *Untitled / Sans titre*, 2023
Oil on tracing paper
Huile sur papier calque
41,9 × 29,6 cm
16 ½ × 11 ⅝ in

p. 71 *Untitled / Sans titre*, 2023
Oil on tracing paper
Huile sur papier calque
41,9 × 29,6 cm
16 ½ × 11 ⅝ in

p. 71 *Untitled / Sans titre*, 2023
Oil on tracing paper
Huile sur papier calque
41,9 × 29,6 cm
16 ½ × 11 ⅝ in

p. 73 *Untitled / Sans titre*, 2023
Oil on tracing paper
Huile sur papier calque
41,9 × 29,6 cm
16 ½ × 11 ⅝ in

p. 73 *Untitled / Sans titre*, 2023
Oil on tracing paper
Huile sur papier calque
41,9 × 29,6 cm
16 ½ × 11 ⅝ in

p. 75 *Untitled / Sans titre*, 2023
Oil on tracing paper
Huile sur papier calque
41,9 × 29,6 cm
16 ½ × 11 ⅝ in

p. 75 *Untitled / Sans titre*, 2023
Oil on tracing paper
Huile sur papier calque
41,9 × 29,6 cm
16 ½ × 11 ⅝ in

p. 77 *Untitled / Sans titre*, 2023
Oil on tracing paper
Huile sur papier calque
41,9 × 29,6 cm
16 ½ × 11 ⅝ in

p. 77 *Untitled / Sans titre*, 2023
Oil on tracing paper
Huile sur papier calque
41,9 × 29,6 cm
16 ½ × 11 ⅝ in

p. 79 *Untitled / Sans titre*, 2023
Oil on tracing paper
Huile sur papier calque
41,9 × 29,6 cm
16 ½ × 11 ⅝ in

p. 79 *Untitled / Sans titre*, 2023
Oil on tracing paper
Huile sur papier calque
41,9 × 29,6 cm
16 ½ × 11 ⅝ in

p. 81 *Untitled / Sans titre*, 2023
Oil on tracing paper
Huile sur papier calque
41,9 × 29,6 cm
16 ½ × 11 ⅝ in

p. 83 *Untitled / Sans titre*, 2023
Oil on tracing paper
Huile sur papier calque
41,9 × 29,6 cm
16 ½ × 11 ⅝ in

p. 83 *Untitled / Sans titre*, 2023
Oil on tracing paper
Huile sur papier calque
41,9 × 29,6 cm
16 ½ × 11 ⅝ in

p. 85 *Untitled / Sans titre*, 2022
Oil on tracing paper
Huile sur papier calque
210 × 101,6 cm
82 ⅝ × 40 in

p. 87 *Untitled / Sans titre*, 2023
Oil on tracing paper
Huile sur papier calque
41,9 × 29,6 cm
16 ½ × 11 ⅝ in

Lisa Brice (b. 1968) studied at the Michaelis School of Fine Art in Cape Town and settled in London following a residency at Gasworks in 1998. She has spent extended periods working in Trinidad where she participated in a workshop in Grande Riviere in 1999 and a residency in Port of Spain in 2000 with fellow artists Chris Ofili, Peter Doig and Emheyo Bahabba (Embah). In 2020, she presented a major solo exhibition, *Smoke and Mirrors*, at KM21, The Hague, which was followed by her inclusion in the lauded group exhibition *Mixing It Up: Painting Today* at the Hayward Gallery, London in 2021. She has presented further solo exhibitions at UK museums and public institutions including the Charleston Trust, Lewes (2021) and Tate Britain, London (2018).

Brice's work has also been featured in important group exhibitions at the Whitechapel Gallery, London (2022); Modern Art Museum of Fort Worth, Texas (2022); Camden Art Centre, London (2016); and South African National Gallery, Cape Town (2016). Her paintings are found in major public collections including Tate, London; Whitworth Art Gallery, Manchester; Hammer Museum, Los Angeles; San Francisco Museum of Modern Art; Smithsonian National Museum of African Art, Washington, D.C.; Johannesburg Art Gallery; South African National Gallery, Cape Town; and × Museum, Beijing. Brice's work was included in *Between the Islands* at Tate Britain, London, in 2021–22, and in *Capturing The Moment* at Tate Modern, London in 2023–24.

Lisa Brice (née en 1968) a étudié à la Michaelis School of Fine Art de Cape Town et s'est installée à Londres après une résidence à Gasworks en 1998. Elle a passé de longues périodes à travailler à Trinidad où elle a participé à un atelier à Grande Rivière en 1999 et à une résidence à Port-d'Espagne en 2000 avec ses collègues artistes Chris Ofili, Peter Doig et Emheyo Bahabba (Embah). En 2020, elle a présenté une grande exposition personnelle, *Smoke and Mirrors*, au KM21, à La Haye, qui a été suivie par sa participation à l'exposition collective très remarquée *Mixing It Up: Painting Today* à la Hayward Gallery de Londres en 2021. Elle a présenté d'autres expositions individuelles dans des musées et des institutions publiques britanniques, notamment au Charleston Trust, à Lewes (2021) et à la Tate Britain, à Londres (2018).

Le travail de Brice a également été présenté dans d'importantes expositions collectives à la Whitechapel Gallery, Londres (2022) ; au Modern Art Museum of Fort Worth, Texas (2022) ; à Tate Britain, Londres (2021) ; au Camden Art Centre, Londres (2016) ; et à la South African National Gallery, Le Cap (2016). Ses peintures figurent dans de grandes collections publiques, notamment Tate, Londres ; Whitworth Art Gallery, Manchester ; Hammer Museum, Los Angeles ; San Francisco Museum of Modern Art ; Smithsonian National Museum of African Art, Washington, D.C. ; Johannesburg Art Gallery ; South African National Gallery, Le Cap ; et × Museum, Pékin. Le travail de Brice a été exposé dans *Between the Islands* à Tate Britain, Londres, en 2021-22, et *Capturing The Moment* à Tate Modern, Londres, en 2023-24.

Lisa Brice would like to thank all those whose invaluable support has made the exhibition and its catalogue possible / Pour leur soutien inestimable, Lisa Brice remercie vivement tous ceux qui ont aidé à la réalisation de cette exposition et de son catalogue: Adam Davies, Thaddaeus Ropac, Duro Olowu, Jennifer Higgie, Sandy Brice, Julia Peyton-Jones, Cristina Herraiz, Oona Doyle, Rianna Jade Parker, Chiara Parisi, Sonya Dyakova, Gabriella Voyias, Lian Giloth and/et Printmodel.

As well as the Thaddaeus Ropac Paris team / Ainsi que l'équipe Thaddaeus Ropac Paris : Maria Atallah, Steeve Bauras, Bénédicte Burrus, Elena Bortolotti, Lasse Brandt, Quentin Carvalho, José Castañal, Mickael Dacosta, Justine de Laitre, Marco Di Meco, Arnaud Figel, Xenia Geroulanos, Ashley Giahn, Marine Gohard, Meggane Henry, Leon Janowski, Emma Kerr, Florian Kromus, Margaux Labesse, Julia Lange, Yannick Langlois, Elia Lemarchand, Gautier Marion, Ailsa McDougall, Lydéric Michaux, Telma Neves, Alix Nicolas, Leslie Orfèvres, Claudia Pakula, Elisa Repele, Martha Reyes, Marcus Rothe, Sarah Rustin and/et Amélie Schönberg.

Lisa Brice
LIVES AND WORKS

16 October 2023–10 January 2024
16 octobre 2023-10 janvier 2024

Thaddaeus Ropac, Paris Marais

Publisher / Éditeur : Thaddaeus Ropac
Exhibition project manager / Chargée de l'exposition :
 Julia Peyton-Jones
Texts / Textes : Chiara Parisi (pp. 5–8),
 Rianna Jade Parker (pp. 89–92)
Editor / Éditrice : Oona Doyle
Editorial assistant / Assistante éditoriale : Lian Giloth
Translations / Traductions :
 François Joseph Peyroux (pp. 9–12),
 Pascal Poyet (pp. 93–95)
Design : Atelier Dyakova
Printing and colour separation / Impression et
 séparation couleurs : Printmodel, Paris
Print run / Tirage : 1500

ISBN 978-2-910055-92-9

Thaddaeus Ropac Paris Marais
7, rue Debelleyme
75003 Paris
+33 1 42 72 99 00

Thaddaeus Ropac Paris Pantin
69, avenue du Général Leclerc
93500 Pantin
+33 1 55 89 01 10

Thaddaeus Ropac London
37 Dover Street
London W1S 4NJ
+44 20 3813 8400

Thaddaeus Ropac Salzburg
Mirabellplatz 2
5020 Salzburg
+43 662 881 39 30

Thaddaeus Ropac Seoul
2F, 122-1, Yongsan-gu
Seoul 04420
+82 2 6949 1760

www.ropac.net